레이먼드 브릭스

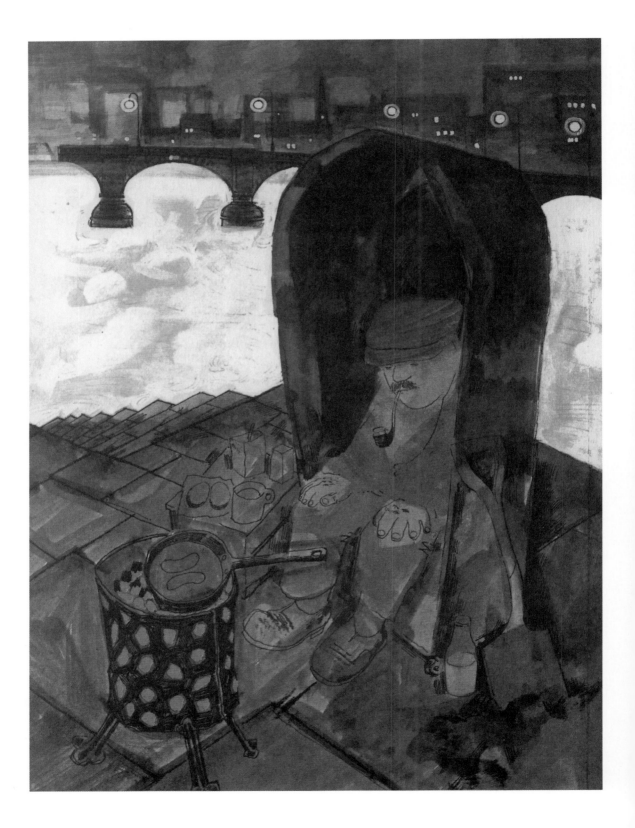

니콜레트 존스 글 황유진 옮김

일러스트레이터

레이먼드 브릭스

시리즈 자문 퀜틴 블레이크
시리즈 편집 클라우디아 제프

일러스트 107컷을 담아

북극곰

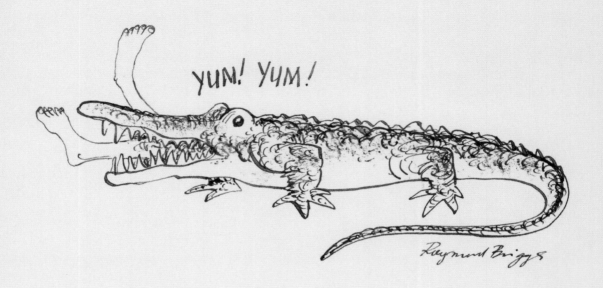

앞표지 『눈사람 아저씨』 중에서, 1978
뒤표지 레이먼드 브릭스 사진, 2011, 조나단 브레디 촬영

속표지 '런던 다리' 삽화, 『마더구스 트레저리』 중, 1966
위 'A는 엘리게이터(악어)'
112쪽 『눈사람 아저씨』 중에서, 1978

레이먼드 브릭스와 그의 부모님,
그리고 나의 부모님께 바칩니다.
_니콜레트 존스

일러스트레이터

레이먼드 브릭스
2021년 9월 10일 초판 1쇄
글 니콜레트 존스∥옮김 황유진
편집 김지선, 이지혜
디자인 기하늘, 전다은∥마케팅 최은애, 이향령
펴낸이 이순영∥펴낸곳 북극곰∥출판등록 2009년 6월 25일

주소 서울시 마포구 독막로 320 B106호 북극곰
전화 02-359-5220∥팩스 02-359-5221
이메일 bookgoodcome@gmail.com
홈페이지 www.bookgoodcome.com
ISBN 979-11-6588-093-4 04600∣979-11-90300-81-0 (세트)
값 18,000원

Published by arrangement with Thames & Hudson Ltd. London,
Raymond Briggs © 2020 Thames & Hudson Ltd, London
Text © 2020 Nicolette Jones
Illustrations © 2020 Raymond Briggs
Designed by Therese Vandling

This edition first published in Korea in 2021
by BookGoodCome, Seoul
Korean edition © 2021 BookGoodCome

차 례

들어가는 말

레이먼드 브릭스는 혁신적인 주제와 형식으로 어린이 그림책의 면모를 완전히 변화시킨 작가이다. 레이먼드는 다양한 스타일로 60여 권의 책에 그림을 그렸고, 그중 스무 권은 글과 그림 작업을 혼자서 다 해냈다. 레이먼드는 『산타 할아버지』, 『괴물딱지 곰팡 씨』, 『눈사람 아저씨』, 『바람이 불 때에』 등 재미있고 체제 비판적이면서도 어린이와 어른 모두의 흥미를 끄는 그림책 여러 권을 선보이며 1970년대 후반부터 1980년대에 걸쳐 널리 알려졌다.

레이먼드는 작품 속에서 계급, 가족, 사랑과 상실이라는 주제를 반복적으로 다룬다. 그렇지만 결코 '유머'를 놓치지 않는다. 레이먼드는 언제나 유쾌하면서도 재미와 우울감 사이의 균형이 작품의 본질적 특징을 이룬다. 물론 레이먼드의 작업 스타일은 아주 다양하여 때로는 낭만적이고 때로는 기괴하며, 또 때로는 공상적이며 때로는 직설적이다.

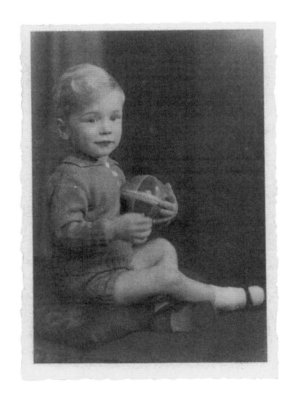

왼쪽
어린 시절의 레이먼드 브릭스

레이먼드는 주로 현실적인 등장인물을 현실적으로 묘사한다. '가식 없음'이야말로 그의 도덕적, 예술적 규범이었다. 레이먼드는 초라한 삶을 들여다보지만, 절대 그것을 깔보지 않았다. 정확하고 섬세한 관찰은 통찰력 있고 진실한 동시에 온정이 넘친다.

그는 이별을 기록하는 사람이기도 했다. 그의 이야기는 종종 슬픔으로 마무리된다. 레이먼드는 이런 방식이 이야기를 매듭짓는 가장 편리한 방식일 뿐이라고 일축했다. 자신을 과대 포장하기를 꺼리는 성격 때문이다. 그러나 감정이입이라는 무기 덕에, 슬픈 결말은 단순한 '방식'에 그치지 않는다.

레이먼드는 전혀 다르다고 여겨지던 두 장르, 어린이책 일러스트레이션과 풍자적인 정치 만화를 결합하는 작업을 해 왔다. 서로 다른 사회 계급에 대한 관심은 어린이책에 혁신을 불러왔고, 어른을 위한 정치 서적도 공공연히 그리고 썼다.

문학 비평가 존 왈시는 2012년 <인디펜던트> 지에 이렇게 썼다.

> *(레이먼드 브릭스는) 만화의 싸구려 취향과 라블레(프랑스의 풍자 작가)의 상스러움을 어린이 문학에 도입했다. 작가는 놀라울 정도로 독자의 시야를 넓혀 준다. 핵폭발, 가까이서 들여다본 곰의 털, 사랑에 빠진 괴물딱지, 변기에 앉은 산타 할아버지까지. 게다가 레이먼드는 어린이책에서 거의 드러나지 않던 주제를 항상 다룬다. 바로 '불평'이다. 레이먼드 브릭스는 '영국식 불평불만'의 계관시인이다.*[1]

이는 등장인물의 성격일 뿐만 아니라(특히 『산타 할아버지』에서 잘 드러난다.) 작가 자신의 사회적 자아 일면을 이야기한 것이다. 지인들은 레이먼드가 부끄러움을 숨기거나 상대를 웃기려고 일부러 퉁명스러운 태도를 취한다고 말한다. 겉모습 뒤에 숨겨진 레이먼드는 온화하고 친절하며, 협조적이고 호의적인 사람이었다. 레이먼드는 이렇게 말했다. "나는 불만 투성이인 사람으로 알려졌지요. 그런 모습을 유지하려고 애쓰지만, 쉽지 않은 일입니다."[2] 또 이렇게 인정하기도 했다. "나는 늘 투덜거리지만, 본래 그렇게 우울한 사람은 아니랍니다."[3]

어린 시절

레이먼드 레드버스 브릭스(레드버스는 아버지의 가운데 이름을 물려받은 것이다.)는 1월 18일에 태어났다.『곰돌이 푸 이야기』를 쓴 앨런 알렉산더 밀른,『제비 호와 아마존 호』의 작가인 아서 랜섬과 같은 날 태어났으니, 어린이책 작가의 운명을 타고났는지도 모르겠다. 레이먼드는 부모 에델과 어니스트가 결혼한 지 약 4년 만인 1934년에 태어났다. 두 사람의 연애사는『에델과 어니스트』(1998)에 기록되어 있다. 가정부 에델 보이어가 벨그라비아(역주: 런던 하이드파크 남쪽의 고급 주택지구)의 창문에서 먼지를 떨때, 우유 배달부 어니스트 브릭스가 자전거를 타고 지나가다 에델에게 손을 흔들며 만남이 시작되었다.

　레이먼드는 런던 남서쪽 윔블던 공원 근처에 자리한 방 세 칸짜리 빅토리아풍 테라스 하우스(역주: 다닥다닥 옆으로 붙여 지은 비슷하게 생긴 주택 가운데 한 채)에서 자라났다.『에델과 어니스트』에서도 볼 수 있듯, 새로운 집

아래
『에델과 어니스트』표지 디자인
초기 버전, 1998

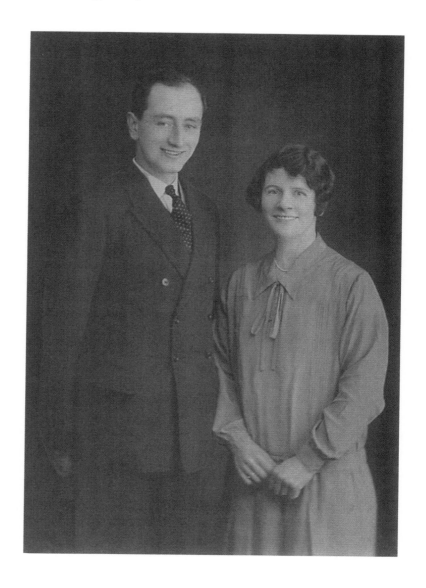

주인에게는 무척 웅장한 집이었다. 집은 주방, 뒷부엌(역주: 옛 주택에서 설거지 등을 하던 작은 공간), 식당, 거실, 정원, 헛간에다 실내 화장실과 보일러까지 갖추었다.

제2차 세계대전 동안, 다섯 살 난 레이먼드는 시골 마을 도싯의 스투어 프로보스트에 위치한 플로와 베티 이모 집으로 잠시 피신했다. 그러나 아들과 떨어져 있기를 힘들어한 어머니 때문에 레이먼드는 곧 집으로 돌아왔다.

1945년 전쟁이 끝난 직후, 레이먼드는 머튼 파크에 있는 러틀리시 그래머 학교에서 입학 허가를 받았다. 럭비를 하기에는 허약한 몸이었지만,

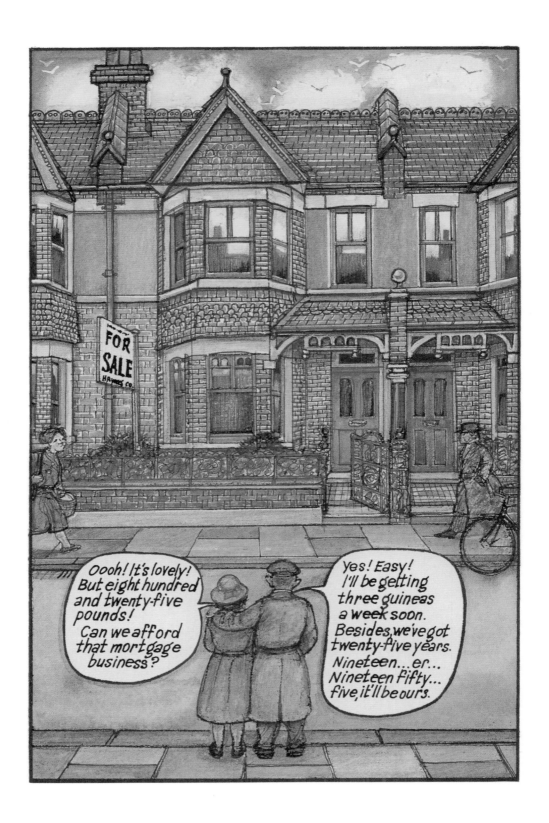

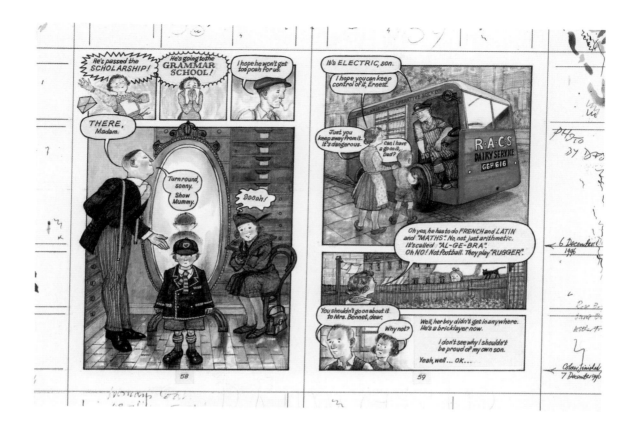

어머니는 아들이 이 학교에 다니는 것을 무척 자랑스러워했다.

1945년 여름, 노동당이 선거에서 승리했으나 당시 영국 사회는 여전히 계급 차별이 심했다. 출세를 꿈꾸던 어머니는, 아들이 그래머 학교에 다니면 온 가족이 신분 상승할 기회가 생길 거라고 믿었다. 하지만 레이먼드는 이 학교에 다니면서 처음으로 부모에게 거리를 두기로 결심했다.

몇 년 후 레이먼드는 미술학교로 옮기면서 부모에게서 좀 더 멀어졌다. 머리 기른 학생들이 창조적 감수성을 마음껏 표현하는 미술학교는 부모를 곤혹스럽게 만들었다.

게다가 레이먼드는 부모님이 생각하는 '제대로 된 직업'과는 전혀 상관없는 일러스트레이터가 되기로 결심했다. 부모님 입장에서는 갈수록 태산이었다. 아들은 이해할 수 없는 세계의 일원이 된 것이다.

자신과 부모 사이의 괴리를 탐구하는 작업은 레이먼드 작품의 주요 주제였다. 이는 그의 마음을 강력하게 사로잡았다. 레이먼드는 부모를 사랑했고, 외아들이라 깊이 사랑받았다. 비록 부모의 사고방식을 일부 거부했지만, 부모와 자식은 많은 부분을 공유했다.

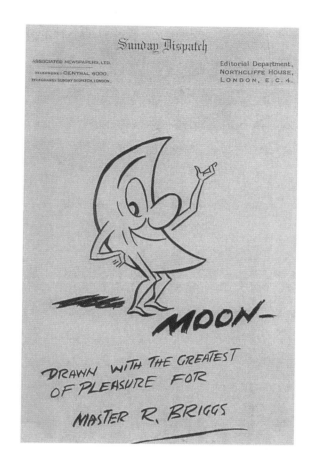

레이먼드의 가족은 책을 좋아하지 않았다. 레이먼드도 "책 선물받는 걸 무척 싫어했다."[4]고 말한 적이 있다. 그는 연재만화를 보기 시작하면서 예술에 빠져들었고, 신문 만화가들의 영향을 받아 열세 살부터 그림을 그리기 시작했다. 1947년 레이먼드가 부친 편지에 두 명의 작가가 사인한 그림을 보내 왔다. <데일리 미러>에 「핍, 스퀵과 윌프레드」를 그린 'A.B. 페인'과, <선데이 디스패치>에 그림을 그린 '시드니 문'이었다.

레이먼드는 일반적으로 생각하는 예술적 평가의 위계는 맨 위가 오페라이고, 그다음은 연극과 문학, 그 아래로 그림, 일러스트레이션, 만화, 연재만화가 자리한다고 쓴 적이 있다.

1949년부터 1953년까지 다닌 윔블던 미술학교의 입학 인터뷰에서, 열다섯 살 레이먼드는 이 사실을 뼈저리게 느꼈다. 레이먼드가 '만화를 그리겠다.'고 하자, 입학사정관의 얼굴이 붉으락푸르락해지더니 "세상에, 고작 그걸 하고 싶다고!"[5]라고 소리쳤다.

그래서 레이먼드는 세간의 법칙에 따라 화가가 되기로 했다. "하지만 나는 유화를 좋아하지 않았어요. 어렵고 지저분하고 축축하고 끈적했어요. 유화를 그리려면 유화 물감을 사랑해야 해요."[6] (하지만 결국 모든 일은 잘 풀렸다. 2012년 레이먼드 브릭스는 영국 만화 부문 명예의 전당에 이름을 올린 첫 번째 인물이 되었다.)

레이먼드가 유화 앞에서 기죽은 이유는 또 있었다. 레이먼드의 기억에 따르면, 학생들은 내셔널 갤러리 대가들의 작품 사이에 자기 작품을 들고 사람들에게 보여야 했다. 어떤 전통에 속해 있는지를 깨닫고, 더 열의를 내게 하는 연습의 일환이었다. 그러나 레이먼드는 위대한 전통 사이에 놓인 자신의 변변찮은 작품을 보며, 참을 수 없는 수치심을 느꼈다. 레이먼드는 자기 처지에서는 '꽤 부유한' 노동자 계급 연인이 술집에 나란히 앉아 있는 장면을 그렸다. 장 시메옹 샤르댕의 <젊은 여교사> 그림 옆에서 자신의 그림을 들어 보이며 레이먼드는 생각했다. "찬란하게 빛나는 샤

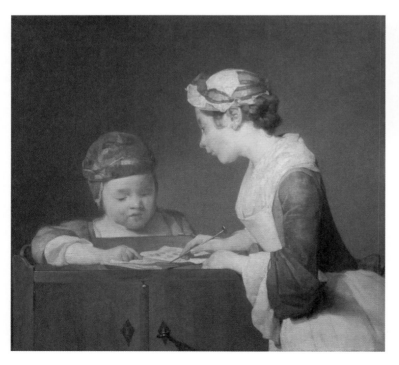

위
술집의 노동자 계급 연인, 레이먼드가 미술학교에서 그린 그림으로 런던 내셔널 갤러리에 걸린 샤르댕의 작품과 비교했던 그림이다.

왼쪽
장 시메옹 샤르댕, <젊은 여교사>, 1737년경, 내셔널 갤러리, 런던

아래

『피터와 픽시』에 등장하는 거인,
1958

르댕의 작품 곁에 있으니, 내 그림은 초라하고 평범하고 지저분해 보였어요. 구역질 날 정도였어요. 당황스럽고 부끄러웠습니다."[7]

레이먼드는 항상 자신의 재능이 보잘것없다고 박하게 평가했지만, 그의 작품을 보면 이런 평가는 거짓임을 알 수 있다.

윔블던 미술학교 졸업 후, 레이먼드는 센트럴 스쿨 오브 아트에서 1년 간 타이포그래피를 배웠다. 이후 통신 부대에서 2년간 복무했다. 그래머 학교와 미술학교 출신이라는 비교적 높은 학벌 때문에, 레이먼드는 복무 기간 동안 다른 동료 병사들과 잘 어울리지 못했다.(이들은 훗날『작은 사람』의 창작에 영감을 주었다.) 제대 후 레이먼드는 런던으로 돌아와 슬레이드 미술대학에서 2년간 더 공부한 후 1957년 졸업했다.

시작

어린이책 일러스트레이션은 레이먼드의 생계 수단이자 첫 번째 기회였다. 옥스퍼드 대학교 출판부의 편집자 메이블 조지는 레이먼드에게 "요정 에 대해 어떻게 생각해요?"라고 물었다. 레이먼드는 놀랍게도 환상 세계를 그리며 큰 기쁨을 얻었다. 그는 루스 매닝샌더스가 쓴『피터와 픽시』 (1958)에 그림을 그리며 일을 시작했다. 각 장의 첫머리와 끝머리, 쪽 테두리에 픽시(역주: 잉글랜드 남서부 지방 신화 속 요정), 거인, 인어, 마녀와 악마 등을 그렸다. 스케치 선으로 그린 흑백 그림들은 극적인 화면, 살아 있는 표정, 섬세한 세부 묘사가 인상적이다.

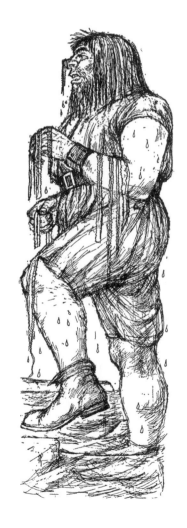

1950년대 미술학교에서 레이먼드는 진 타프렐 클라크를 만났다. 화가 인 진은 조현병을 앓고 있었고, 레이먼드의 옆방에 살았다. 1961년 레이먼드는 런던과 브라이튼 중간쯤에 위치한 서섹스 웨스트메스턴에 집을 산 후 1963년 진과 결혼했다. 레이먼드는 결혼을 원하던 사람은 아니었지만, 진이 결혼을 통해 안정되길 바랐다. "아이 문제만 아니라면, 사랑과 법을 한데 뒤섞는 건 어리석은 결정이지요."[8]

진은 평생 정신적 어려움을 겪었지만, 레이먼드는 이렇게 썼다. "조현 병은 사람을 고양시킵니다. 자연에 대한 (진의) 감정과 삶의 경험은 굉장히 열정적입니다."[9]

레이먼드는 1961년부터 1986년까지 브라이튼 미술학교에서 시간제 로 일러스트레이션을 가르치면서 고정 수입을 확보했다. 그가 시작할 때 만 해도 학계는 크게 격식을 차리지 않았다. "그때는 교육과정이나 계획,

회의도 없었어요. 같은 학생들을 가르치면서도, 시간강사 다섯 명이 다른 날짜에 가르치며 서로 만나지 않았습니다… 시간이 지날수록 관료주의가 심해졌지요. 그 덕에 학생들의 작품 수준이 향상되었는지는 논란의 여지가 많습니다."10)

레이먼드가 남긴 가장 큰 유산은 학생들에게 보낸 격려와 지지였다. 레이먼드는 여전히 퉁명스러운 가면을 썼지만, 그가 가르친 학생들은 '구름 위를 걷듯 행복한 마음으로' 레이먼드의 수업을 마쳤다고 기억했다.

학생 중 한 명인 크리스 리델(레이먼드는 1982-1984년 크리스의 개인 교사였다.)은 레이먼드가 학생들에게 새로운 세계를 보여주었다고 말한다. "풍자적인 사람도 어린이책에 그림을 그릴 수 있다는 걸 알게 되었지요. 레이먼드가 두 세계를 한데 아우른 것을 보면 아주 불가능한 일은 아닙니다."11) 레이먼드는 날카로운 풍자가였지만 독자에게 공격적인 태도를 취하지는 않았다. "책은 미사일이 아닙니다. 누군가를 겨누는 일이 아니에요."12)

초기작

레이먼드 브릭스의 초기작에서는 이미지를 만드는 실험 방식이 드러난다. 레이먼드는 『마더구스 트레저리』(1966)로 이름을 알리기 전 24권의 책에 그림을 그렸다. 초기에 그린 그림은 모두 단색 그림이었다. 짧은 동화, 교회와 성을 다룬 지식책 등은 옥스퍼드대학출판사와 해미쉬 해밀턴에서 출간되었다.

레이먼드가 여덟 번째로 그림을 그린 『한밤중의 모험』(1961)은 혼자서 글과 그림 작업을 다 해낸 첫 작품이다. 다른 이에게 받은 글이 썩 마음에 들지 않던 레이먼드는 직접 글을 쓰기로 결심했다. 스물네 살의 레이먼드는 출판사에서 이 원고를 출간하겠다고 하자 깜짝 놀랐다. 어린 시절 레이먼드는 지역 골프장에 침입했다가 경찰에 붙잡혀 집으로 돌아온 경험이 있었다. 이 무모한 장난이 책의 소재가 되었다. 이야기 속에서는, 모험심 넘치는 소년이 골프장에 침입하는 도둑을 막아 내는 내용으로 바뀌었다.

레이먼드가 쓴 두 번째 이야기 『이상한 집』 역시 버려진 집을 탐험했던 어린 시절의 기억에서 출발했다. 서랍장과 통로에는 새알이 가득하고, 고장 난 구형 자동차 롤스로이스와 다임러가 있던 집이었다. 마치 『눈사람 아저씨』 속 장면의 전조처럼, 어린 레이먼드는 고장 난 차를 운전하는 척했을 것이다.

Chapter One

Plans for Midnight

Gerry Martin and his friend Tim Rogers had planned to go out fishing at night, so they were now digging for worms in Tim's garden.

'My it's hot!' puffed Tim, raising his fork in one hand and driving it into the ground like a spear. He lay down in the grass and looked up through the leaves of the apple tree.

'Come on,' said Gerry, still digging vigorously. 'We haven't got half enough yet.'

9

위
제1장 첫머리, 『한밤중의 모험』, 1961

왼쪽
운전하는 척하는 눈사람과 소년,
『눈사람 아저씨』의 한 장면, 1978

두 권의 책에는 크로스 해칭 기법(역주: 다양한 각도의 평행선이나 교차선을 그려 넣어 입체감과 음영을 표현하는 기법)으로 어둡고 짙게 그린 흑백 그림이 실렸다. 이는 '꼬마 팀 시리즈(『꼬마 팀과 용감한 선장』 등)'로 찬사를 받은 에드워드 아디존(1900-1979)의 단색화 작품을 연상시킨다. 레이먼드는 그저 반복되는 무늬만 보여주는 것을 넘어, 바닥에 깔린 돌, 건축물의 세부, 난간, 울타리, 격자, 풀, 나뭇결, 재킷의 체크무늬, 나뭇잎 등을 성심껏 재현한다. 『산타 할아버지』에서 보여주듯, 그의 작품에는 하나하나 정성껏 그린 벽돌과 타일이 반복적으로 등장한다. 벽을 이토록 섬세하게 공들여 묘사하는 일러스트레이터는 찾기 힘들다.

한편 인물은 네모난 모습으로 그려져, 레이먼드다운 느낌을 내고 있다. 소년들은 짧게 자른 머리에 조끼와 반바지를 입고 긴 양말을 신은 후 우비에 벨트를 매고 장화를 신었다. 반면 악당들은 납작한 모자를 쓰고 재킷 혹은 줄무늬 잠옷에 조끼를 입었다.

아이들이 어른들과 떨어져 밖에서 노는 모습은 섬세한 세부 묘사로 표현해서, 시대물로도 손색없는 작품이 되었다. 레이먼드가 학교를 졸업한 지 몇 년 안 되어 무척 숙련된 솜씨를 발휘하게 되었음을 알 수 있다.

작업 초기부터 레이먼드는 이미지에 맞게 자유자재로 스타일을 바꾸는 예술가의 능력을 보여주었다.

전래동요

레이먼드의 첫 채색 그림책은 전래동요 모음집인 『장미꽃 주위를 돌자』(1962)이다. 복잡한 선과 수채화로 그린 그림은, 장식적인 빅토리아풍의 일러스트레이터인 케이트 그린어웨이를 연상시킨다. 인쇄된 그림에서 부드러운 몽롱함이 느껴지는데, 그다음 책을 그릴 때는 더 또렷한 느낌을 내고자 했다.(『장미꽃 주위를 돌자』 중 '통에 실려 바다를 떠도는 정육점 주인, 빵집 주인, 촛대 세공사'의 원화에는 이런 쪽지가 붙어 있었다. 『하얀 땅』에 실릴 그림은 이것과 비슷하지만, 음영을 더 강하게 해야지.')

전래동요 모음집 『하얀 땅』(1963)의 채색 작업에서는 두 그림을 겹쳐한 화면을 만들었다. 우선 과수로 배경을 자유롭게 붓질한 후, 파스텔을 문질러 색이 서로 녹아드는 인상주의적 표현법으로 하늘과 들판, 벽과 물결, 사람과 동물, 앞치마와 실내용 모자를 그렸다. 이 그림 위에 휘갈긴 듯한 잉크 그림이 그려진 아세테이트 판을 올려, 뚜렷한 윤곽선과 세

오른쪽
'정육점 주인, 빵집 주인, 촛대 세공사'가 나오는 전래동요 「럽어덥덥」의 한 장면, 『장미꽃 주위를 돌자』, 1962

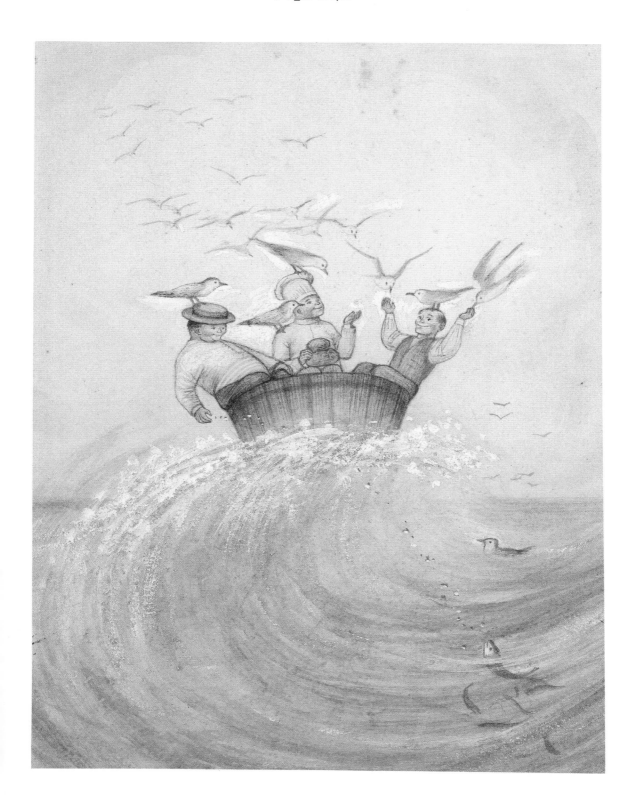

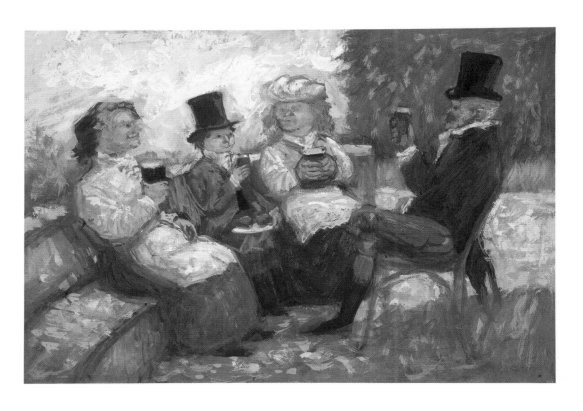

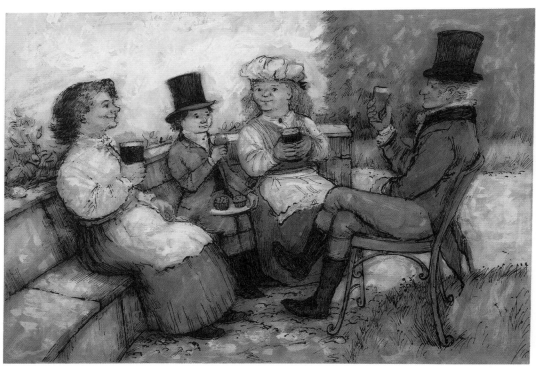

부 묘사를 더했다. 덕분에 초기 일러스트보다 한층 여유롭게 하늘하늘한 커튼 주름이나 슬쩍 비치는 드레스 등을 표현할 수 있었다. 질감이 풍부해지고 빛이 살아나는 효과가 생겨났다.

『하얀 땅』의 본문 속 구성을 살펴보면, 동요 옆에 잉크로 그린 그림이 함께 실려 있다. 시대를 반영한 옷 그림은 크로스 해칭 기법과 초기작의 섬세한 필체를 떠올리게 한다. 그러나 이런 작업 역시 이전보다 여유가 느껴진다. 잉크 선의 굵기가 다양해졌고, 얼룩덜룩하고 삐걱거리며 튀어나온 그림들은 독자 스스로 그림의 답을 찾도록 유도한다. 빨래통에서 흘러나온 거품 가득한 천 무더기처럼 말이다. 레이먼드는 이제껏 배워 온 정밀함에서 훌쩍 벗어나고자 시동을 걸기 시작했다.

레이먼드는 새로운 경지를 개척했지만, 또한 나름대로 전통을 잇고 있다. 그의 초기작에 영향을 미친 요소는 다양하지만, 비평가 필립 헨셔는 레이먼드의 '따뜻한 눈길'과 '진지한 도덕적 세계', '매력적으로 흐릿한 스타일'을 '영국 특유의 요소'로 지적한다. 헨셔가 보기에 레이먼드는 '위

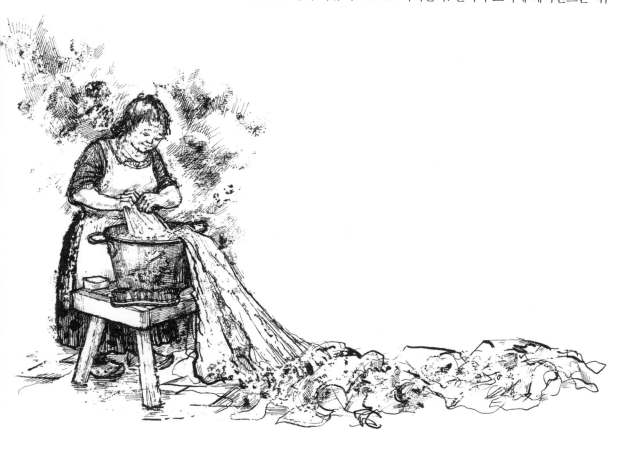

대한 에드워드 아디존에서 사무엘 팔머까지 거슬러 올라간, 아름답고 이상적인 영국 예술가의 선'[13]을 그리고 있다.

헨셔는 또한 성경 장면을 주제로 쿡햄에 사는 평범하고 창백한 주민들을 그린 영국 화가 스탠리 스펜서를 언급했다. 레이먼드는 스펜서를 '영웅'으로 생각해 왔다. 아디존과 팔머에 대한 언급은 날카로운 지적이었다. 레이먼드는 땅딸막한 인물에 둥근 선, 거기에다 작은 삽화에서 3차원을 창조해 낸 아디존의 깊이를 차용했다.(레이먼드의 경우에는 종종 사각 프레임을 활용했다.) 『하얀 땅』 그림에 등장하는 흑백의 풍경은 팔머의 검은 선과 세부 무늬, 낭만적인 배경을 연상시킨다. 팔머(1805-1881)는 안개 낀 하늘과 교회가 있는 영국 풍경을 그리고 판화로 새긴 화가이다. 레이먼드는 『하얀 땅』에 교회를 먹고 있는 거인을 그려 넣었다.

또 다른 전래동요 모음집 『피 파이 포 펌』(1964)에 그림을 그릴 때, 레이먼드는 한 책 안에서도 다양한 스타일을 구사했다. 어떤 그림에는 또렷함을 위해 잉크 선을 더했지만, 어떤 그림은 불규칙한 붓질로만 형태를

아래
배불뚝이 로빈, 『하얀 땅』, 1963

22

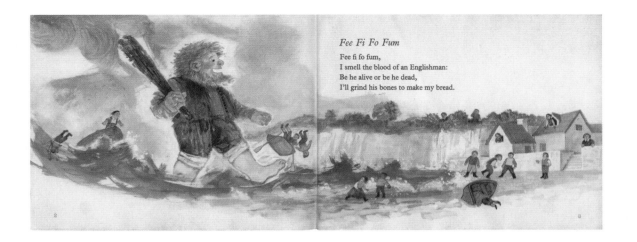

Fee Fi Fo Fum

Fee fi fo fum,
I smell the blood of an Englishman:
Be he alive or be he dead,
I'll grind his bones to make my bread.

위
거인, 『피 파이 포 펌』, 1964

만들었다. 예를 들어 표지에 등장하는 덥수룩한 거인은 즐겁고도 위협적으로 바다를 건너온다. 거인의 걷어 올린 바지와 방망이는 투박한 선으로 거칠게 채색했다. 선이 거침없이 드러나면서 그림은 더욱 아이답게 느껴진다.(덕분에 거인이 덜 무서워 보인다.)

지금에야 작고 둥근 인물상이 레이먼드의 전매특허처럼 여겨지지만, 그는 다양한 사물에서 영감을 받아 유쾌하게 변형한 그림을 그려 냈다. 레이먼드는 「작은 개암나무」를 그릴 때, 디에고 벨라스케스가 그린 <오스트리아의 마리아나 초상화>를 차용했다. 넓게 퍼진 드레스와 반구형의 머리 모양, 남색에 하얀 장식 무늬를 그대로 따라 그렸다.

마리아나 왕비는 전형적으로 그려진 하늘 아래 서 있고, 왕족의 출현에 놀란 아이가 독자에게 등을 보인 채 개암나무 앞에 꿇어앉아 있다. 등 돌린 인물을 활용해 압도적인 감정을 표현하는 방식은, 레이먼드의 작품에서 되풀이하며 나타난다.(레이먼드가 훗날 그린 『눈사람 아저씨』의 마지막 장면도 이런 예로 볼 수 있다.) 이는 르네상스 시대 슬픔을 표현하는 전통적인 방식으로, 예수의 죽음을 슬퍼하는 십자가 밑의 인물들 그림에서 종종 볼 수 있다.

『피 파이 포 펌』에서 동요 「황금 물고기」에 그린 뜨개질하는 여인은, 분명 어머니 에델의 초상이다.(이 동요에 엄마가 등장한다.) 레이먼드는 카드놀이나 중세 시대의 채색 등을 포함한 다양한 소재와 방법을 활용하여, 연상 효과를 만들어 내기를 즐겼다. 다른 좋은 그림책과 마찬가지로, 레이먼드의 그림은 글이 이야기하는 것 이상을 담아낸다. 예를 들어 중세 기사들 중 맨 끝 인물은, 아서 왕이 만든 '지방 덩어리' 푸딩을 너무 많이 먹어서 얼굴이 창백해져 있다.

23

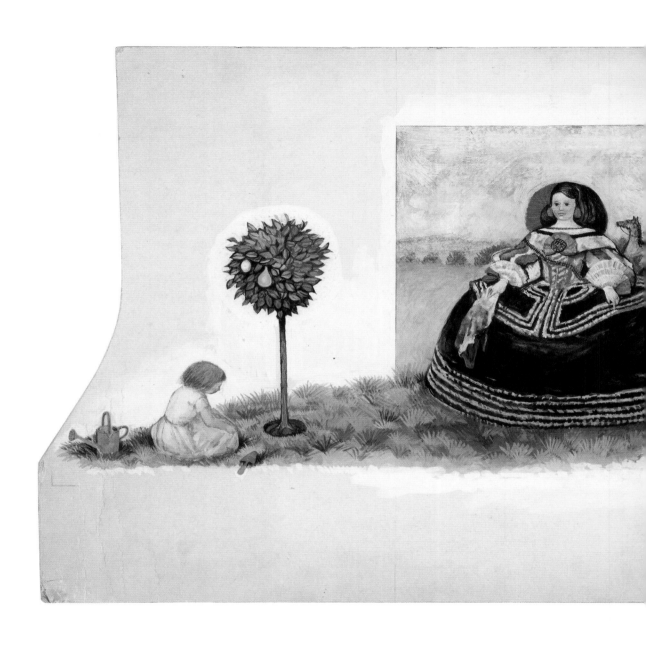

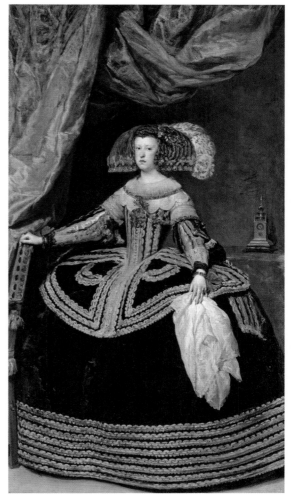

레이먼드는 크기를 변주하는 작업을 좋아했다. 인물들끼리 서로 발길질을 하는 그림은 얼핏 폭력적으로 보인다. 하지만 싸움 중인 작은 사람들을 훨씬 커다란 어린이가 즐겁게 바라보는 옆자리의 흑백 스케치를 보는 순간, 독자의 두려움은 사라진다.

또한 레이먼드는 어려운 동물 묘사에서도 실력을 발휘했다. 동물 그대로를 그리든, 어린이책에서 의인화를 해서 그리든(비단옷 입은 쥐들이 퍼레이드를 열고, 뿌듯한 돼지는 우리 안 벤치에 꼿꼿하게 앉아 있고, 다른 돼지는 면도를 한다.) 마찬가지이다.

『하얀 땅』39쪽에서 사람을 태우고 바다에 뛰어드는 사실적인 말 그림은, 수상 경력이 화려한 동료 일러스트레이터 빅터 앰브러스의 말 그림에서 본떴다고 레이먼드는 말했다. "나는 늘 빅터의 말 그림을 슬쩍 가져왔습니다. 그는 말 그림의 대가예요."[14]

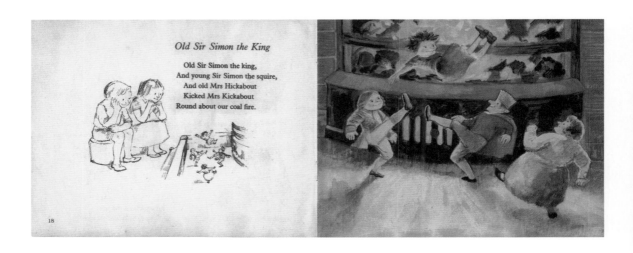

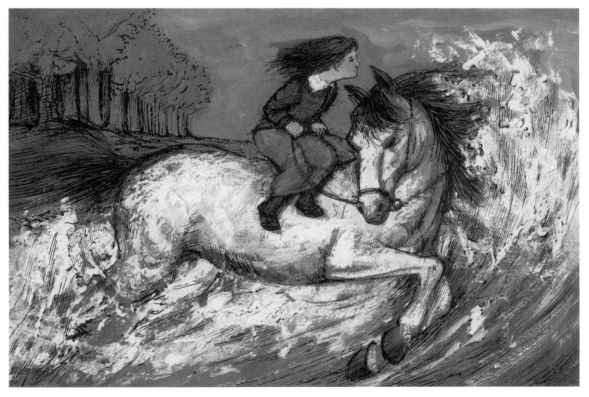

요정과 거인

레이먼드가 작업한 세 권의 전래동요 모음집은 미국의 편집자 앨리스 토레이의 눈에 띄었다. 앨리스는 레이먼드에게 '세상에서 가장 두꺼운 전래동요 모음집'[15]을 함께 작업하자고 제안했다. 레이먼드는 『마더구스 트레저리』(1966)로, 사서들이 선정한 명망 있는 어린이 그림책 상 '케이트 그린어웨이 상'을 처음 받았다. 이 책은 독특하게도 책 디자이너가 따로 없고, 글을 중간에 배치하고 주변에 그림을 그리는 식으로 각 장마다 어울리도록 레이먼드가 직접 화면을 꾸몄다. 레이먼드는 이런 구성을 두고 "무척 느슨하고 꽤 너절하다."[16]고 말했다.

여러 스타일과 표현 방식이 뒤섞여 있는 224쪽짜리 책에는 408편의 노래와 897점의 그림이 실려 있으며, 뒤로 갈수록 눈에 띄게 화려해진다. 211쪽에 '주인은 나를 방망이로 때리려 드네.'라는 문장을 표현한 그림을 보면, 인물의 얼굴이 새빨갛게 달아오르고 귀에서는 김이 나온다. "내가 느낀 그대로입니다."[17]라고 레이먼드는 말했다.

아래 왼쪽
'주인은 나를 방망이로 때리려 드네.',
『마더구스 트레저리』, 1966

아래 오른쪽
「만일 온 세상이」,
『마더구스 트레저리』, 1966

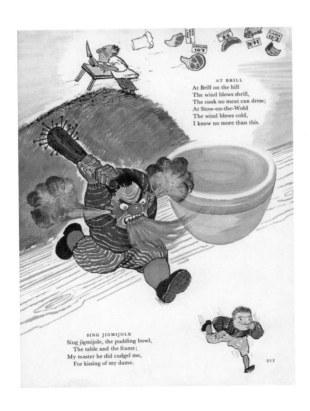

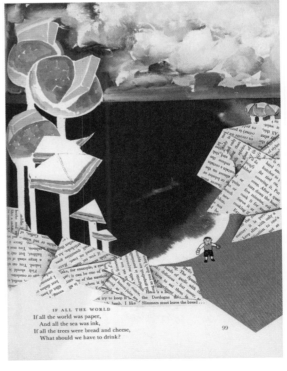

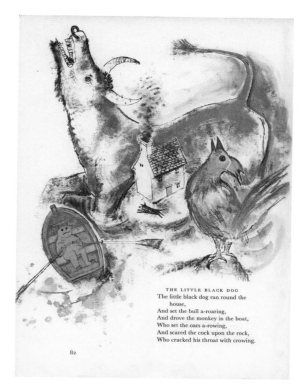

THE LITTLE BLACK DOG
The little black dog ran round the house,
And set the bull a-roaring,
And drove the monkey in the boat,
Who set the oars a-rowing,
And scared the cock upon the rock,
Who cracked his throat with crowing.

82

THE OWL
A wise old owl sat in an oak,
The more he heard the less he spoke;
The less he spoke the more he heard.
Why aren't we all like that wise old bird?

118

이 책에는 잉크로 그려진 작은 만화, 채색 삽화, 큰 장면을 그린 그림들이 실려 있다. 「작은 검정개」에서는 마르크 샤갈의 흔적이 엿보이고, 「만일 온 세상이」에는 콜라주를, 「올빼미」에서는 손자국을 활용하는 등 다양한 기법이 등장한다.

『마더구스 트레저리』에는 두어 개의 자화상을 그렸는데, 레이먼드가 아닌 아버지일 가능성도 있다. 하나는 썩은 감자 위에 그려진 얼굴이고, 다른 하나는 등 굽은 남자의 얼굴이다. 이 책에 그려진 레이먼드의 그림은 때로는 창의적이고 때로는 직설적이다. 어떤 그림은 아주 격렬하며 또 어떤 그림은 부드럽다. 전래동요가 그렇듯 말이다. 전래동요는 대담하고 독창적인 예술가 레이먼드에게 완벽한 재료가 되어 주었다.

1968년에는 『크리스마스 책』과 『해미쉬 해밀턴의 거인 책』이 출간되었다. 두 책 모두 그림에 자신감이 넘치고 솜씨가 빼어나며 구성이 아름답다. 『크리스마스 책』은 크리스마스와 관련한 산문 혹은 시 61편을 모은 책으로, 시인 제임스 리브스가 편집을 맡았다. 책에는 화면 전체를 채우는 채색 그림 7점이 실려 있고, 분위기 있는 흑백 선 그림은 세부 묘사보다는 간접적인 암시를 통해 각 글의 느낌을 잘 살려 낸다.

위 왼쪽
「작은 검정개」,
『마더구스 트레저리』, 1966

위 오른쪽
「올빼미」,
『마더구스 트레저리』, 1966

위
썩은 감자, 『마더구스 트레저리』, 1966

왼쪽
등 굽은 남자, 『마더구스 트레저리』, 1966

오른쪽
체스를 두는 거인, 『해미쉬 해밀턴의 거인
책』, 1968

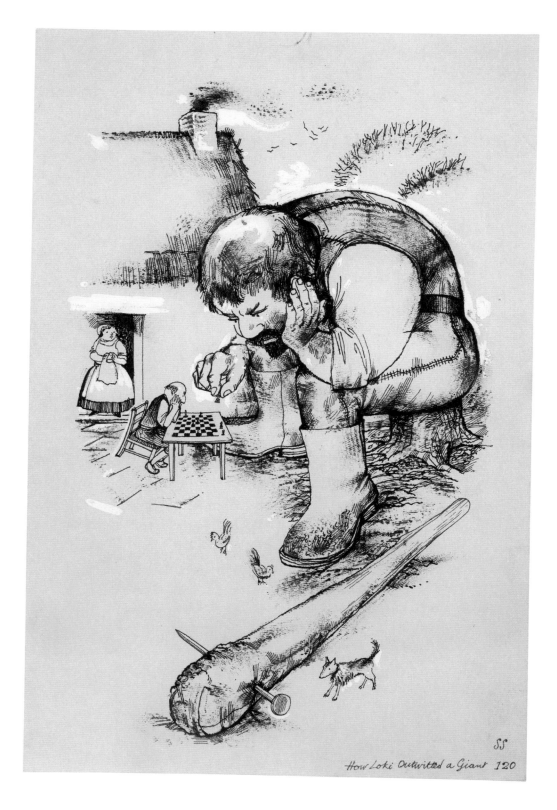

How Loki Outwitted a Giant 120

p.106 Cries of London – "Buy a nice tart!" "Hot loaf, hot cake!"

왼쪽
앨리슨 어틀리 작품 속 거리의
장사꾼, 『크리스마스 책』, 1968

아래 왼쪽
딜런 토머스의 「웨일즈 어린이의
크리스마스」 그림, 『더벅머리 피터』
와 『이상한 나라의 앨리스』에
등장하는 사물을 배치했다.

아래 오른쪽
'얼굴, 머리와 어깨가 물 위로
드러났다.', 찰스 디킨스의
「피크윅 문서」, 『크리스마스 책』,
1968

앨리슨 어틀리의 글에는 길거리 장사꾼 인물을 좀 과장된 캐리커처로 그려 넣었다. 풍성한 딜런 토머스의 글에는 『더벅머리 피터』와 『이상한 나라의 앨리스』에 등장하는 사물과 인물 그림을 한데 몰아 그렸다. 찰스 디킨스의 글에는 가벼운 만화를, 월터 드 라 마레의 「크리스마스를 위한 발라드」에는 말 탄 유령들을 끊어진 선으로 그렸다. 메리 호위트가 탄광 마을을 떠올리며 쓴 글에는, 산업화된 풍경 속 비쩍 마른 일꾼을 그려 넣었다. 사무엘 팔머의 글에는 독일 표현주의적 그림을 더했다.

한편 채색 그림은 빛을 풍성하게 활용하였다. 하얀 눈 위의 밝은 빨간색의 조끼, 겨울의 빛이 그려진 '빙판 위의 피크윅 씨' 장면은 황홀하도록 섬세하다. 어둠 속 타오르는 등불과 밖에서 바라보는 불 밝힌 창, 가로등, 전등, 난로 불빛과 수직으로 내리꽂히는 차가운 하얀 햇살이 장면마다 특유의 분위기를 자아낸다.

『크리스마스 책』 작업을 하면서 레이먼드는 놀랍게도 「버드나무에 부는 바람」과 패딩턴 곰 그림도 그렸다. 「버드나무에 부는 바람」 속 '즐거운

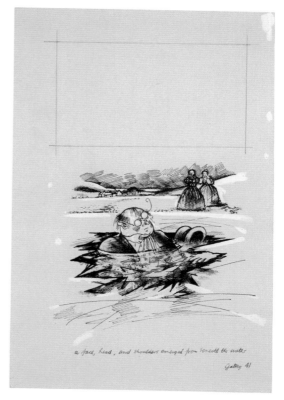

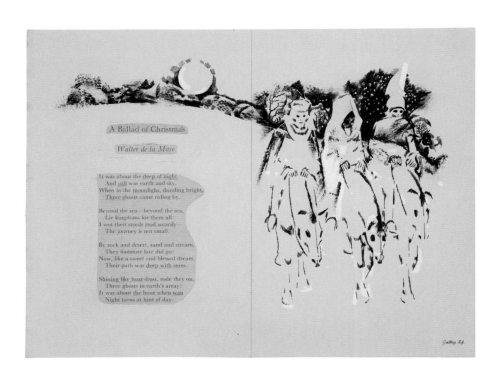

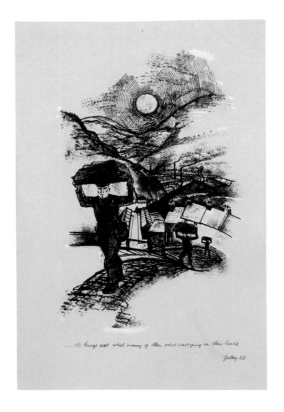

왼쪽
'두더지는 곧바로 우울한 기분에
빠져들었다.', 땅속 크리스마스를 표현한
작품, 케네스 그레이엄의 「버드나무에
부는 바람」 속 '달콤한 우리 집' 장에서,
『크리스마스 책』, 1968

오른쪽
'패딩턴은 벌써 침대에 앉아 스크랩북에
글을 쓰고 있었다.', 마이클 본드의
「사랑스러운 패딩턴」 중 '패딩턴의
크리스마스' 중에서, 『크리스마스 책』, 1968

나의 집' 장에서, 두더지는 단순하게 장식한 집에 앉아 있고, 쥐는 통나무
를 가져오고 있다. 훗날 그린 『산타 할아버지』나 『에델과 어니스트』의 거
실을 미리 보는 듯하다. 패딩턴 그림에서는 반점으로 표현된 연기와 복슬
복슬한 털, 납작한 모자를 쓴 패딩턴과 화학 실험용품을 찾아볼 수 있다.
또한 포근한 채색 그림에서는 커다란 종이 모자를 쓴 패딩턴 곰이 침대에
편안히 앉아 있고, 보라색 벽 위로 전등 빛이 내려앉고 있다.
　『해미쉬 해밀턴의 거인 책』의 특징은 안정감 있는 선, 흥미진진하게 변

THE GIANT OF THE BROWN BEECH WOOD ... the leaves that filled the skies began rolling in circles and gathering themselves into great balls in the air. 130 55

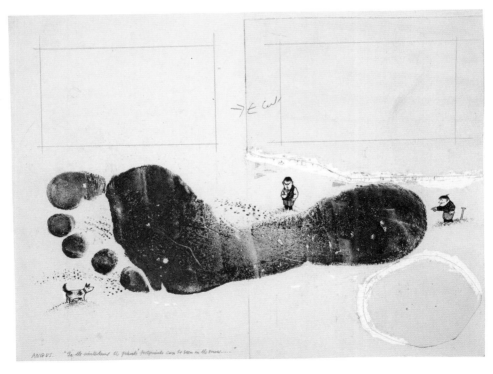

ANGUS. "In the wintertime the giant's footprints can be seen in the snow......"

왼쪽 위
'깃털은… 공중에서 거대한 원으로
어우러지네.', 「갈색 너도밤나무의
거인」 중 한 장면, 『해미쉬 해밀턴의
거인 책』, 1968

왼쪽 아래
'겨울에는 눈 위에 거인의 발자국이
보일 거야.', 레이먼드의 발자국을
활용한 장면, 『해미쉬 해밀턴의 거인
책』, 1968

아래
『누보라리와 알파 로미오』의
한 장면, 1968

화하는 시점과 크기, 못생긴 얼굴들의 유쾌함, 풍요로운 상상력, 그리고
일상 속에 환상을 심어 주는 힘이다. 레이먼드는 이 책에서 다양한 방식
으로 도전했다. 날아다니는 깃털을 표현하려고 점을 찍어 환각처럼 원을
그렸고, 자기 발자국을 찍어 거인의 발을 재현하기도 했다.

1968년 레이먼드는 그의 성향과는 전혀 다른 일을 맡기도 했다. 실생
활의 모험을 다룬 책 여섯 권의 그림을 맡아 작업했는데, 자동차 경주 선
수 타지오 누보라리와 지미 머피의 일화도 포함되어 있다. 레이먼드는 자
동차와 '붉은 남작'으로 알려진 만프레트 폰 리히트호펜의 활약을 그리는
걸 꺼려했다. 만프레트는 제1차 세계대전 당시 독일군 전투기 조종사였
으며, 그가 격추시킨 비행기 번호판만으로 방을 꽉 채울 정도였다. 레이
먼드는 이 시리즈에서 속도감을 표현할 때, 흥미롭게도 이탈리아 미래파
의 흐리고 불분명한 선을 차용했다.

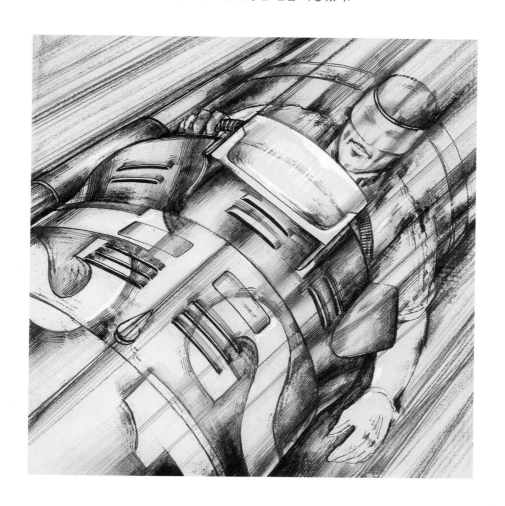

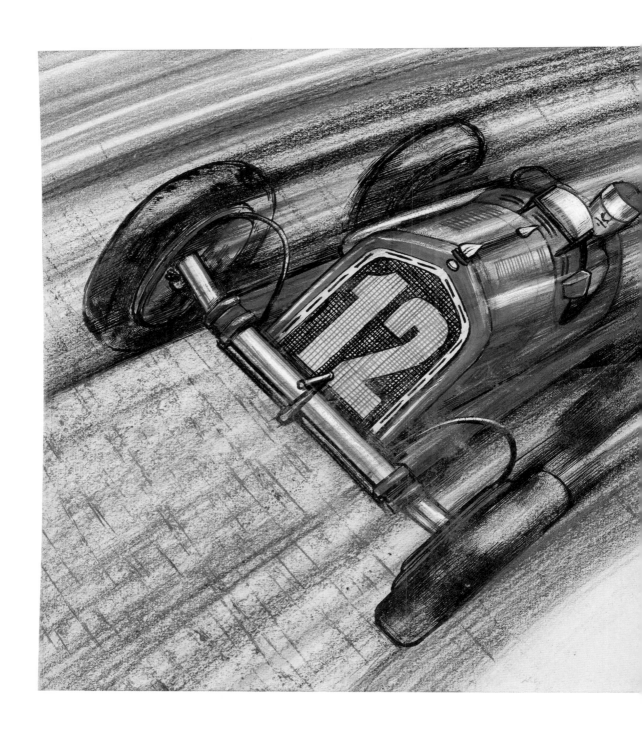

위
『누보라리와 알파 로미오』의
한 장면, 1968

Nuvolari shifted into third, and the Alfa Romeo's engine note rose to a scream. Shift into fourth. The car was a red blur against the dark green of the pine trees. Only a few seconds behind was another of the Mercedes, and then Rosemeyer's Auto-Union, a hunch-backed monster of a car with a speed of 180 miles an hour.

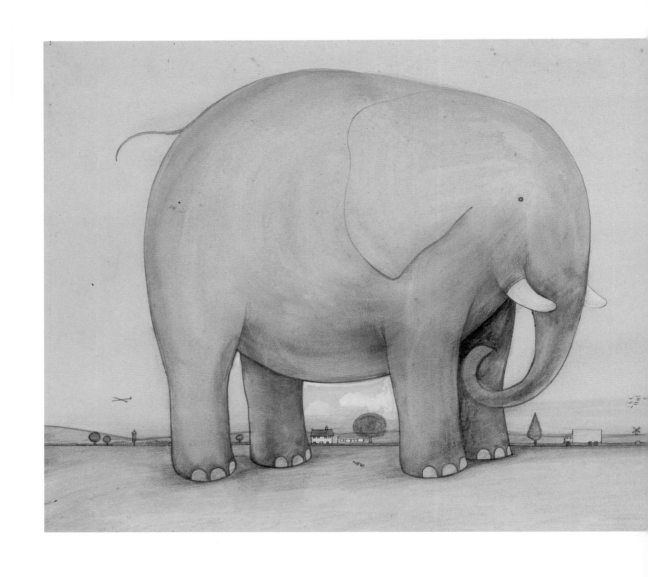

위
낮은 시점을 활용한 그림, 『코끼리와
버릇없는 아기』의 한 장면, 1969

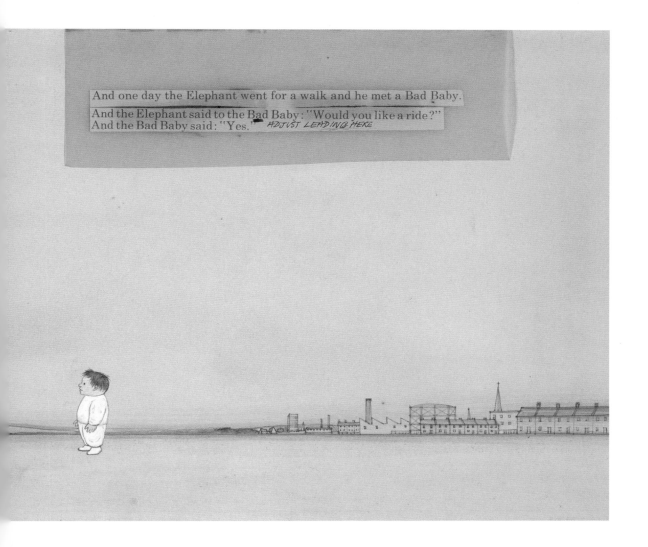

And one day the Elephant went for a walk and he met a Bad Baby.

And the Elephant said to the Bad Baby : "Would you like a ride?"
And the Bad Baby said : "Yes." *ADJUST LEADING HERE*

엘프리다 비퐁의 글에 그림을 그린 『코끼리와 버릇없는 아기』(1969)는 오래도록 사랑받는 책이다. 기분 좋은 색조가 책 전반에 깔려 있고, 사탕 가게, 케이크 진열대와 구식 아이스크림 수레가 등장한다. 이 책이 유명해진 까닭은 여러 가지가 있지만, 두 가지 시점의 변용이 주요한 요인으로 보인다. 땅에 근접한 낮은 시점은 아기의 눈높이에서 코끼리를 바라보는 느낌을 준다. 반면 위에서 아래를 향하는 시점은 아기가 코끼리 등에 올라타 내려다보는 듯한 느낌을 준다. 케이크나 파이 모양의 모자처럼 시각적인 재미 요소도 가득하다. 레이먼드의 강점인 생생한 잉크 만화도 실려 있다. 등장인물이 하나씩 더해지며 허둥지둥 코끼리를 쫓아가는 잉크

Next they came to a sweet shop.
And the Elephant said to the Bad Baby: "Would you like a lollipop?"
And the Bad Baby said: "Yes."
 So the Elephant stretched out his trunk and took a lollipop for
himself and a lollipop for the Bad Baby, and they went rumpeta,
rumpeta, rumpeta, all down the road, with the ice-cream man, and
the pork butcher, and the baker, and the snack bar man, and the
grocer, and the lady from the sweet shop all running after.

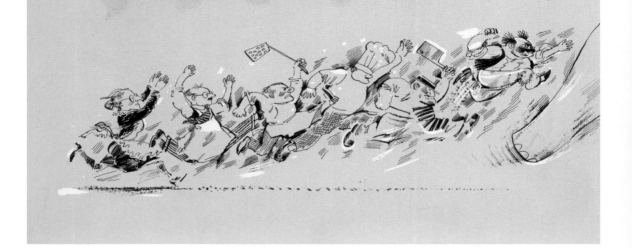

위
가게 주인들이 쫓아가는 장면,
『코끼리와 버릇없는 아기』, 1969

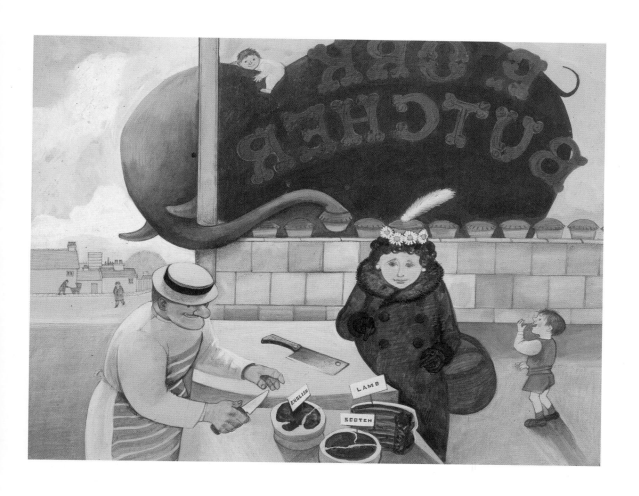

정육점 장면, 『코끼리와 버릇없는 아기』,
1969

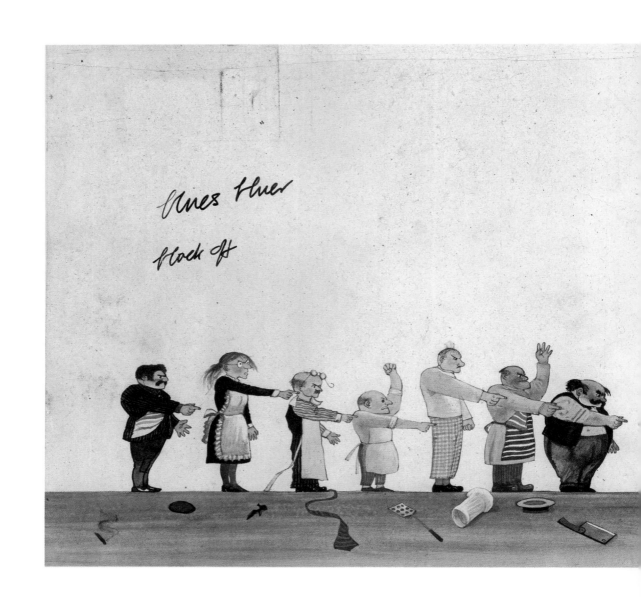

위
『코끼리와 버릇없는 아기』의 작업 노트,
1969, 레이먼드가 색채에 대해 쓴
내용이 보인다.

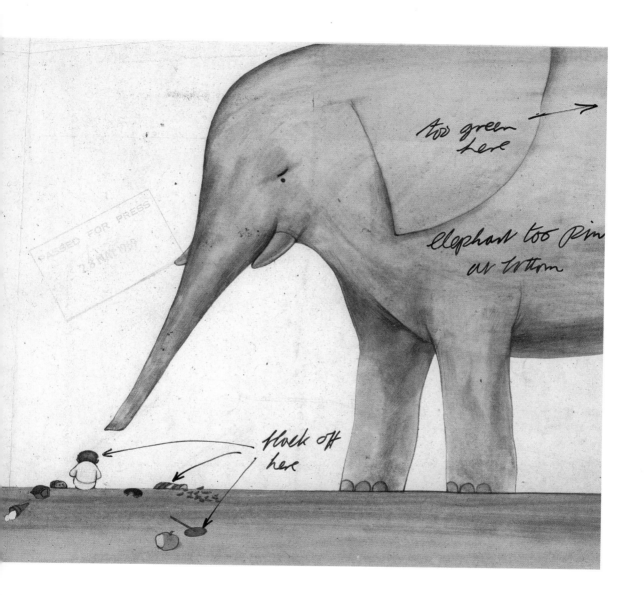

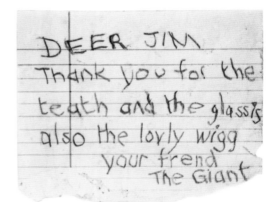

그림은, 채색 그림을 보완한다.(원래 레이먼드는 코끼리를 훨씬 색채감 있게 그렸다. 작업 노트를 보면, 분홍색 엉덩이와 녹색 귀의 색조를 누그러뜨렸음을 알 수 있다.)

　『짐과 콩나무 줄기』(1970)를 쓰고 그릴 때, 레이먼드는 거인 그리는 연습을 수없이 했다.(거인이 레이먼드 자신을 닮은 듯도 하다.) 이 책은 잭에게 보물을 도둑맞은 나이 든 거인을, 짐이라는 소년이 도와주는 이야기이다. 짐은 거인을 위해 거대한 안경, 틀니, 가발을 구해다 준다. 거칠고 퉁명스러운 거인은, 자신을 도와주는 섬세한 소년에게 까다롭고 골치 아프게 군다. 거인은 꼭 훗날 등장할 『작은 사람』의 전조 같다. 거인과 작은 사람이 남긴 감사 쪽지를 보면 둘 다 맞춤법이 서툴다. 거인은 '너의 칭구 거인'이라고, 작은 사람은 '너에 오래된 친구 작은 사람'이라고 썼다.

　(사람들이 모두 놀라 자빠진) 캐리커처는 초현실주의(다리가 달린 틀니)와 사실주의(마멀레이드에 빠진 말벌) 모두와 맞닿는다. 큼직한 수채화 붓질

위
『작은 사람』 속 작은 사람의 감사
쪽지, 1992. 『짐과 콩나무 줄기』 속
거인의 감사 쪽지, 1970

오른쪽 위
거대한 황금 동전, 거인을 위해
틀니를 지고 가는 짐 때문에 깜짝
놀란 사람들, 『짐과 콩나무 줄기』의
한 장면, 1970

오른쪽 아래
마멀레이드에 빠진 말벌,
『짐과 콩나무 줄기』의 한 장면, 1970

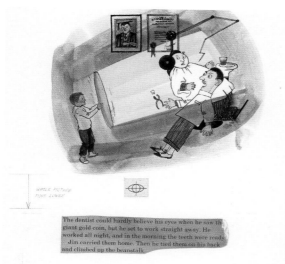

The dentist could hardly believe his eyes when he saw th giant gold coin, but he set to work straight away. He worked all night, and in the morning the teeth were ready Jim carried them home. Then he tied them on his back and climbed up the beanstalk.

The Giant loved his glasses and began reading rhymes to Jim as soon as he put them on.
"You're a good boy," he said. "Now I can see you properly I wonder what you'd like to eat? I can't eat anything much nowadays because I've got no teeth."
"Why don't you have false teeth?" asked Jim.
"False teeth!" roared the Giant. "Never heard of them!"
So Jim explained about false teeth while the Giant listened carefully.
"Get 'em!" said the Giant when Jim had finished. "Get 'em for me. I'll pay good gold."

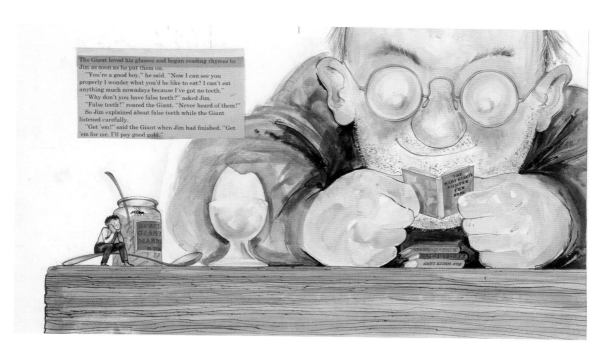

로 거인의 육중한 몸을 표현하고, 훨씬 작은 소년은 정교한 잉크 선으로 그렸다.

레이먼드는 『동화 모음집』(1972)을 시작으로 해미쉬 해밀턴의 편집자 줄리아 맥레이와 생산적인 협업을 이어 간다. 줄리아는 레이먼드가 가장 유명한 작품들을 만들도록 도와준 조력자이다. 레이먼드의 재능은 동화 일러스트 작업을 할 때 명징하게 드러난다. 모든 그림은 명쾌하고 정확하게 읽힌다. 또한 레이먼드는 의미와 형식을 일치시키려 애썼다. 이는 골디락스 그림에서 잘 드러난다. 용수철 같은 머리카락과 노려보는 표정이 잔뜩 화난 소녀의 마음을 대변한다.

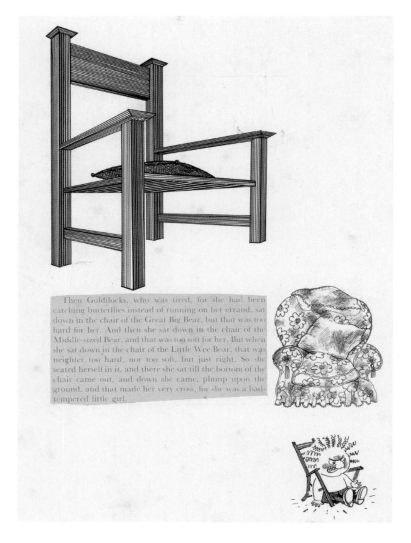

Then Goldilocks, who was tired, for she had been catching butterflies instead of running on her errand, sat down in the chair of the Great Big Bear, but that was too hard for her. And then she sat down in the chair of the Middle-sized Bear, and that was too soft for her. But when she sat down in the chair of the Little Wee Bear, that was neighter too hard, nor too soft, but just right. So she seated herself in it, and there she sat till the bottom of the chair came out, and down she came, plump upon the ground, and that made her very cross, for she was a bad-tempered little girl.

왼쪽
'너무 딱딱하고, 너무 푹신하고, 화가 났다.', 「곰의 의자와 골디락스」의 한 장면, 『동화 모음집』, 1972

오른쪽 위
전혀 다른 스타일을 보여준 임금님과 웃는 군중, 「벌거숭이 임금님」, 『동화 모음집』, 1972

오른쪽 아래
일본 판화 따라 그리기, 『동화 모음집』, 1972

찰스 레니 매킨토시(역주: 영국의 건축가이자 디자이너)가 설계한 듯한 아빠 곰의 딱딱한 의자와 검소하고 엄격한 침대는 검은 직선으로 날카롭게 그려졌다. 엄마 곰의 너무 푹신한 꽃무늬 소파는 크로스 해칭으로 음영을 넣어 흐물흐물한 느낌을 살렸다.

또한 「벌거숭이 임금님」의 임금님은 오브리 비어즐리에게 차용한 로코코 양식의 선으로 그려졌다. 임금님은 자신이 굉장히 화려한 옷을 입고 있다고 생각하기 때문이다. 하지만 임금님을 비웃고 있는 군중은 신문 만화처럼 그려졌다. 관중이 맡은 역할은 명백하고 유쾌하다.

일본 동화에 그린 그림을 보면, 레이먼드는 일본 문화와 중국 문화를 일부 혼동한 듯하다. 일본 우키요에 판화의 영향이 엿보이는 동시에, 중국의 용과 버드나무 무늬 접시가 등장한다.

『장미꽃 주위를 돌자』의 예쁜 그림과 달리, 이 책 『동화 모음집』에는 들창코, 주걱턱, 대머리, 부스스한 얼굴, 뻐드렁니가 등장한다. 물론 그 안에는 요정이 만든, 두 가지 색깔로 빛나는 구두 한 켤레의 아름다움도 있지만 레이먼드답게 더러운 면도 솔직하게 드러난다.

『산타 할아버지』와 『괴물딱지 곰팡 씨』

전형적인 레이먼드의 연재만화 그림은 단순하고 둥근 인물상에 일상의 환경을 유심히 관찰하는 작품이라고 생각된다. 하지만 자세히 들여다보면, 이런 생각은 레이먼드 작품을 저평가하는 것이다. 레이먼드는 잉크, 파스텔, 연필, 수채, 크레용, 색연필, 분필, 과슈, 콜라주, 에칭, 오래된 복사기가 만들어 낸 뭉개진 선까지, 놀라울 정도로 다양한 재료와 표현 기법을 능숙하게 이용했다. 수정액 자국을 그림에 포함시키기도 했고, 스크래치 보드(역주: 검은 잉크막을 날카로운 도구로 긁어 내어 밑바탕 색이 드러나는 미술 재료)에 그린 초기작에서도 숙련되고 정확한 데생 실력이 보인다.(알뿌리를 얼마나 깊이 심어야 하는지 보여주는 그림이었다.)

작품 활동 내내 레이먼드는 자신의 책 전반을 홀로 책임지며 일했다. 그러니 시간이 많이 걸릴 수밖에 없었다.

> *단 한 쪽을 작업하는 데 2주가 훌쩍 지나갑니다. 쓰고, 그리고, 디자인하는 모든 작업을 동시에 진행합니다. 보통은 여러 사람이 함께 작업하지요. 글 작가, 디자이너, 그림 작가, 색채 전문가까지. 하지만 죄다 혼자 하는 사람이 가끔 있다오. 상상이 되나요?*[18]

레이먼드의 다음 성공작 『산타 할아버지』(1973)는 이제껏 작품에서 무르익은 기법들의 결실이었다. 일상적인 가정생활을 섬세하게 관찰한 내용을 프레임에서 프레임으로 이어지는 만화 형식의 서사에 담고 있다. 레이먼드는 전통적인 그림책에서 통용되는 것보다 더 많은 내용을 한 쪽에 담고 싶어 연재만화 형식을 채택하였으며, 내면에 웅크려 있던 세밀화가를 마음껏 풀어 주었다.(번역 작업을 위해, 작품의 말풍선은 비워 두고 글은 투명 종이에 써서 겹쳐 올렸다.)

그때까지 영국 어린이책 일러스트레이션에 연재만화 형식이 도입된 적은 없었다. 레이먼드는 영국에서 연재만화와 그래픽 노블의 위상을 높인 장본인이었다. 당시만 해도 영국에서 두 장르는 높은 평가를 받지 못했지만, 프랑스의 만화인 '방드 데시네bandes dessinées'는 문학적이고 예술적인 형식으로 여겨졌다.

레이먼드가 일본에서 큰 인기를 끈 까닭은, 일본의 '망가'가 만화의 전통을 잇고 있어 일본 독자들이 그의 작품을 우월의식 없이 받아들인 덕분일 것이다.(1998-1999년 일본에서 열린 '영국 그림책의 세계' 전시회에 레이먼드의

왼쪽
요정이 만든 두 가지 색 구두,
『동화 모음집』, 1972

54-55쪽
산타 할아버지의 아침 일과,
『산타 할아버지』의 한 장면, 1973

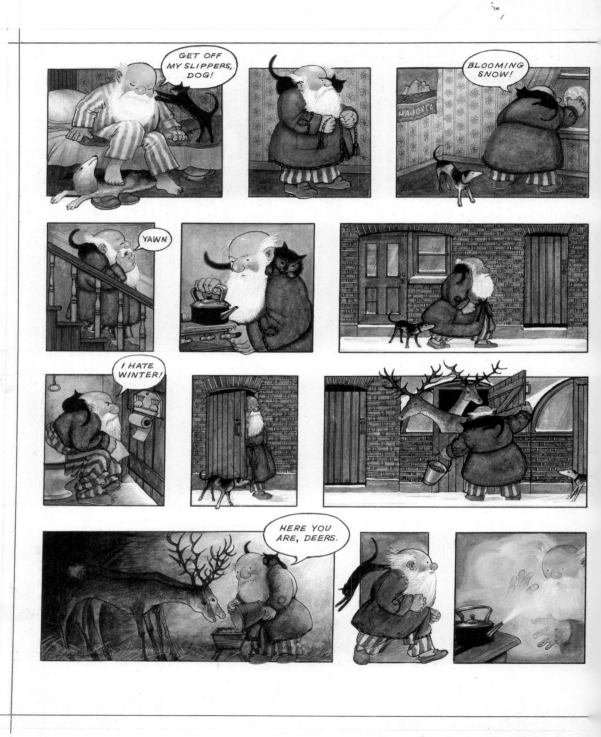

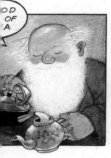

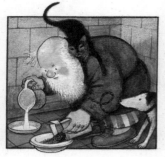

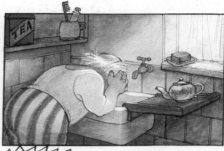

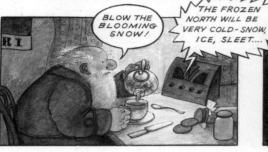

BLOW THE BLOOMING SNOW!

THE FROZEN NORTH WILL BE VERY COLD - SNOW, ICE, SLEET....

BRRR!

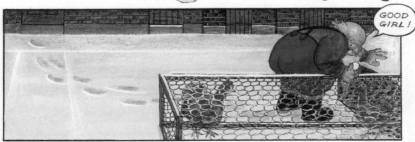

GOOD GIRL!

BLOOMING CHRISTMAS

작품도 걸렸으며, 레이먼드를 만나려고 관람객 행렬이 길게 이어졌다.)

　레이먼드가 그린 산타 할아버지는 틀을 깨는 인물이다. 지금껏 산타는 성인군자에 장엄하고 건장한 이미지로 그려졌다. 요정들을 거느리고 선물을 만들어 내는 공장주와도 같았다. 레이먼드는 산타 할아버지의 '할아버지' 측면에 주목, 아버지 어니스트의 성격을 바탕으로 인물을 창조해 냈다. 어니스트와 산타클로스는 날씨에 굴하지 않고 배달 임무를 수행한다는 점에서 닮았다. 레이먼드는 처음으로 노동자 계급의 산타 할아버지를 그려 냈고, 모든 세부사항은 이 설정에서 출발했다. 아침 일과, 자기 감정을 표현하는 방식('지독하군.'을 반복해서 내뱉는 특유의 말투), 부엌, 외부 화장실, 의견, 소지품과 습관들까지 모두 말이다. 레이먼드의 아버지와 산타 할아버지 사이의 연관성은 한 장면에서 확인할 수 있다. 작품 속 어니스트 브릭스의 우유 배달차 표지판은 어니스트의 머리글자와 태어난 해로 이루어져 있다.(ERB 1900) 산타와 마주친 어니스트는 "아직 남았나요?"라고 묻는다. 산타는 "거의 다 끝났소."라고 답한다.

　또 산타의 행선지에는 레이먼드의 집도 포함된다. 얼음집, 이동식 주택, 국회의사당, 버킹엄 궁전에 들르기 전, 산타의 썰매는 레이먼드의 서

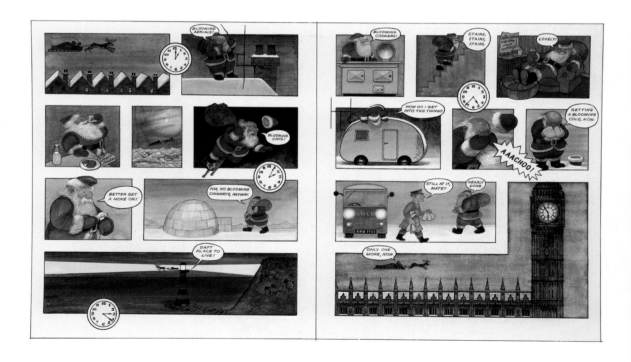

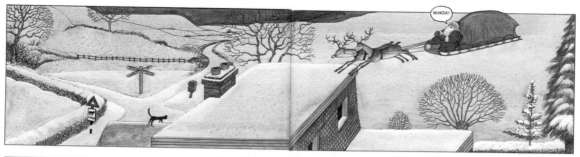

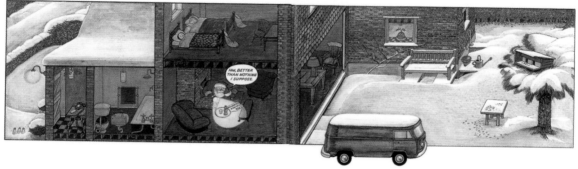

섹스 집 지붕에 내리고(표지판에 주소가 표시되어 있다.) 윔블던 공원의 부모님 집에도 들른다. 마지막으로 도착하는 국회의사당은 두 쪽에 걸쳐 크게 펼쳐지는데, 레이먼드가 집, 교회, 성을 그리며 쌓아 온 세밀한 건축 드로잉 실력을 엿볼 수 있다. 하지만 레이먼드는 궁전 앞마당의 눈을 표현할 때는 새로운 기법을 도입했다. 수채화로 입자의 느낌을 살려 표면을 거칠게 표현했다.

이 책은 유쾌하면서도 서글프고, 사실적이면서도 현실 도피적이다. 썰매를 타고 선물 배달하는 여정은 고단하지만, 재미 요소가 곳곳에 숨어 있다. 레이먼드가 『산타 할아버지』를 완성하는 동안 아내는 백혈병으로 입원해 있었다. 이 작업 덕분에 레이먼드는 현실을 잠시나마 잊지 않았을까 싶다. 작업 중인 작품을 아내에게 보여주면서, 레이먼드는 그녀를 즐겁게 하고 분위기를 바꾸었을 것이다.

아내 진은 1973년 사망했다.

레이먼드의 부모가 세상을 떠난 지 얼마 안 되었을 무렵이었다. 『에델과 어니스트』에서 알 수 있듯, 어머니 에델은 1971년 일흔여섯의 나이로 세상을 떠났다. 너무 고통스러운 기억이라, 부모를 여의고 25년 후 『에델과 어니스트』를 작업할 당시에도 레이먼드는 한번에 10-15분 정도만 그

위
『산타 할아버지』에 묘사된
레이먼드 브릭스의 집, 1973

57

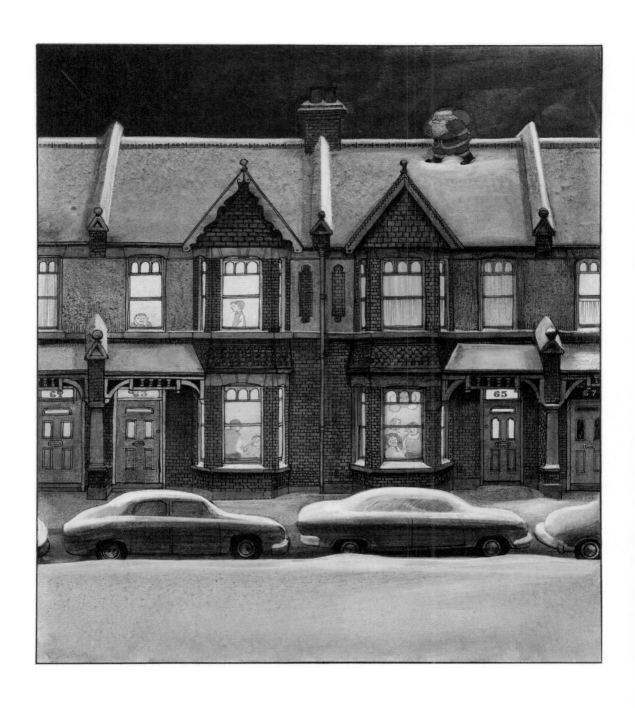

위
윔블던 공원에 위치한 레이먼드
부모님의 집, 『산타 할아버지』의
한 장면, 1973

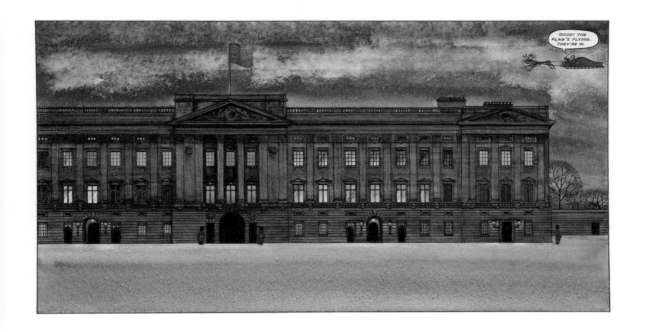

림에 몰두할 수 있었다.

아내의 부재를 이겨 내려 애쓰던 아버지 어니스트는 위암을 선고받고 9개월 후 세상을 떠났다. 레이먼드의 삶에서 몇 년 동안 이어진 상실의 슬픔은 깊고 오래도록 남았다.

슬픔을 견디며 작업한 이 책은 위대한 결실을 맺었다. 레이먼드의 작업 과정은 무척 꼼꼼했다. 당시는 디지털 세대 이전이라서 '눌러서 채우기'나 '잘라서 붙이기' 같은 기술이 없기 때문이기도 했다. 반복되는 모든 요소를 하나하나 손으로 직접 그렸다. 작은 그림에서도 레이먼드는 질감을 만들어 냈다. 산타 할아버지 소매 털은 그의 푹신한 수염을 떠올리게 한다. 벽돌과 타일은 이 책 어디에나 등장하는데, 모두 하나씩 그려 작업했다. 벽돌의 사실감을 살리기 위해 분홍에서 보라까지 여러 색조로 음영을 주거나 새 벽돌은 무광의 노란색으로 색칠했다. 낮게 먹구름이 깔린 하늘과 동틀 무렵의 연보랏빛 새벽은 수채물감으로 능숙하게 표현했다.

그림은 수많은 이야기를 보여준다. 산타 할아버지는 순록과 고양이(산타의 어깨 위에서 잠들거나 걸터앉아 있기를 좋아한다.)와 개(잭 러셀)에게 먹이를 주고, 바지 속에 내복을 입고, 갈색 닭들한테 달걀을 모아 온다. 할아버지의 구식 조리대와 구리 온수기, 요강, 기계식 알람시계, 전기를 쓰지 않는 주전자, 아르데코 라디오와 조금 더 현대식인 트랜지스터를 엿볼 수 있

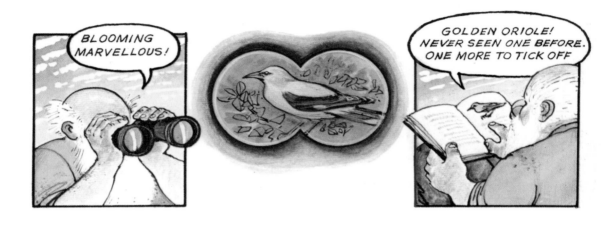

다.(54-55쪽 그림 참조)

그림은 깊이 있고 정보로 가득하다. 그림마다 이야기가 담겨 있고, 그림이 워낙 많아 웬만한 그림책에 들이는 노력보다 훨씬 더 많은 공을 들여야 한다. 레이먼드는 벽돌공처럼 한 컷 한 컷 그려 나가며 공들여 서사를 쌓았다. 이 책이 오래도록 살아남은 것도, 편집자가 속편을 요청한 것도 당연했다.

『산타 할아버지』에는 산타가 해를 꿈꾸는 장면이 등장한다. 그래서 속편 『산타 할아버지의 휴가』(1975)에서 산타는 휴가를 떠난다. 레이먼드는 진이 죽은 후 세 차례 여행을 떠났다. 여행 방법은 달랐지만, 레이먼드와 산타는 같은 장소를 여행했다. 산타는 자신의 썰매를 캠핑차로 개조했다. 프랑스로 떠난 여행에서 금빛 꾀꼬리를 만나는 기쁨도 누리지만, 배탈이나 고생도 한다. 스코틀랜드에서 위스키를 마시고 하기스(역주: 양, 소의 내장을 다져서 양념하고 오트밀과 섞은 뒤 원래 동물의 위에 넣어 삶은 스코틀랜드 요리)를 먹고 춤을 추는 건 신나지만, 날씨가 너무 춥다. 라스베이거스 여행은 근사하지만, 돈이 너무 많이 든다. 독자들에게 이 휴가는 축제와 같다. 레이먼드는 도박하는 사람들의 표정, 네로 궁전 호텔의 무희들이 다리를

위
프랑스에서 금빛 꾀꼬리를
발견한 산타 할아버지,
『산타 할아버지의 휴가』, 1975

오른쪽
라스베이거스의 무희들,
『산타 할아버지의 휴가』, 1975

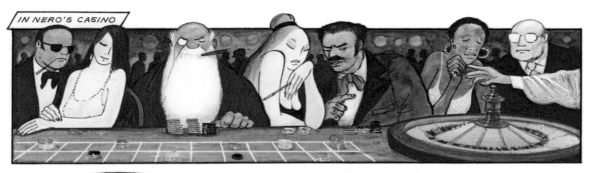

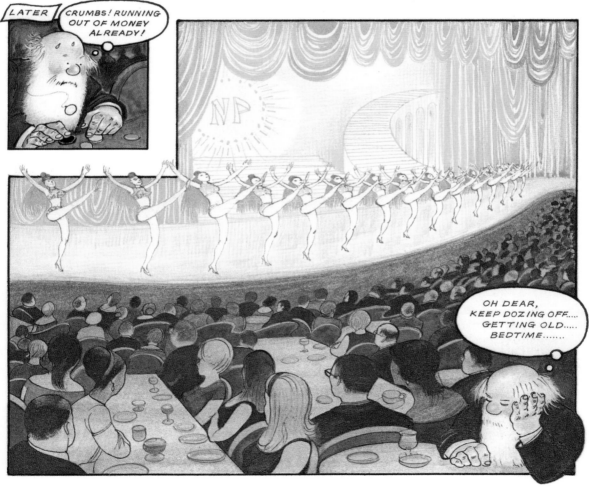

동시에 높이 차는 군무, 라스베이거스의 노을, 산타가 없는 동안 데이지
가 점점이 피어나 무성해진 정원, 그 밖에 우리가 기대하는 이야기의 세
부를 풍성하게 제공한다.

1975년경 레이먼드는 리즈를 만났다. 리즈는 이혼 후 두 아이를 키우고
있었으며, 이후 40년간 레이먼드의 연인으로 살아간다. 레이먼드와 리즈
는 결혼식을 올리지는 않았다. 하지만 리즈의 두 아이와 세 손주는 레이
먼드의 가족이 되었고, 두 사람은 집 두 채를 유지했다. 서섹스 다운스가
내려다 보이는 웨스트메스턴의 북향집은 작업실을 병행한 레이먼드의 집
이고, 리즈의 어둑한 오두막집은 플럼튼 근처에 있었다.

독자들도 짐작하겠지만, 레이먼드의 집은 꽤 독특했다. 거실 찬장 문은
부모님을 그린 그림으로 장식하고, 천장은 영국 제국의 지도로 도배했다.
(우연히 혹은 재미 삼아) 뜻밖의 물건을 모으는 습관 때문에 화장실에는

위
풀이 무성해진 정원에 돌아오다,
『산타 할아버지의 휴가』, 1975

오른쪽
레이먼드의 부모 에델과 어니스트의
초상화, 웨스트메스턴에 위치한
레이먼드 브릭스의 집 찬장 문

커피 잔의 플라스틱 뚜껑들이 탑을 이루었다.(T.S. 엘리엇의 「프루프록의 사랑 노래」 중 '나는 내 삶을 커피 스푼으로 재어 왔네.'를 떠올리게 한다.) 또한 지역 신문 머리기사의 진부한 그림('꼭 있어야 할 신발 다섯 켤레')이나 다 맞춘 여왕 모후 퍼즐들이 즐비했다.

새로 생긴 가족은 레이먼드의 작업에도 영향을 미쳤다.『신사 짐』은 리즈의 아들에게 영감을 얻었고,『물덩이 아저씨』는 리즈의 손자가 '물덩이를 안 넣쳐 놨어.'라고 말한 데서 시작되었다.(레이먼드는『물덩이 아저씨』의 헌사를 이 꼬마에게 바쳤다.) 레이먼드는 아이들을 썩 좋아하지 않는다고 알려졌지만, 리즈의 손주들을 말할 때는 늘 애정이 넘쳐흘렀다. 리즈의 세 손주 사진을 바라보다 이렇게 말한 적도 있다. "저 녀석이 내 머리에 올라탔지요. 아주 사랑스러웠어요."[19]

『산타 할아버지』덕에 레이먼드는 유명인사가 되었다. 출간 즉시 유명세를 얻었지만, 모두가 이 책을 좋아한 것은 아니다. 미국의 침례교도 한 명은 변기에 앉은 산타 할아버지 그림에 불만을 터트린 편지를 보내 왔다. 편집자 줄리아 맥레이는 원작 그림을 보고, 제발 완전히 발가벗은 앞모습만큼은 그리지 말아 달라고 부탁했다.

레이먼드의 그다음 책은 비위가 약한 사람들이 읽기 쉽지 않다.『괴물 딱지 곰팡 씨』(1977)는 어린이책에서 전례를 찾아보기 힘들 만큼 일부러

고안한 상스러움으로 가득하다. 지금에야 어린이책에서 콧물과 방귀가 주요 소재가 되었지만 말이다.

　놀랍게도 레이먼드는 곰팡 씨가 자신의 어머니를 닮았다고 말했다. 어머니 에델은 초록색도 아니고 귀에 털이 나거나 모히칸 머리 모양도 아니지만, 실제로 곰팡 씨처럼 입과 코가 몹시 컸다. 책을 자세히 읽어 보면, 에델과 등장인물의 닮은 점이 눈에 띈다. 곰팡 씨는 부드럽고 진실하며 가족을 사랑한다. 아내 밀듀(흰곰팡이)와 아들 무드(곰팡이)는 곰팡 씨에게 가장 위안을 주는 존재다. 괴물딱지들은 조용하고 수줍음 많고 예의 바르다. 또한 곰팡 씨는 평화주의자이다. 괴물딱지들은 총을 나무로 만들고 발사도 되지 않는다.

　물론 곰팡 씨는 에델과 전혀 다른 면모도 있다. 에델은 아주 깔끔했으며, 지적인 사람은 아니었다. 반면 곰팡 씨는 청결이라면 질색하지만, 언어와 생각을 사랑하고 시를 인용했다.

　『괴물딱지 곰팡 씨』는 그림책치고는 놀랄 만큼 글이 많고 줄거리가 없다시피 하다. 오직 곰팡 씨의 내면과 일상생활을 보여줄 뿐이다. 레이먼드는 이 책에서 쓴 어휘 '절반의 문서 보관함'을 가지고 있다. 그는 1918년 판 사전을 읽으며 괴물딱지에게 쓰기 좋은 단어를 찾았다. 예를 들면 오물 구덩이라는 뜻의 'barathrum'이란 단어가 욕실(bathroom)과 유사하다는 데 착안, 곰팡 씨의 욕실은 barathrum이라고 불렸다. 또 'tyre'가 멍울진 우유를 뜻하는 단어임을 알고, 괴물딱지의 자전거 바퀴(tire)를 멍울진 우유로 채웠다. 책장에는 원작을 패러디한 제목의 책들이 가득하다.

'괴물딱지'의 초상화(잘생긴 영화배우 험프리 보가트Bogart와 괴물 딱지Bogey의 발음이 비슷하다고 여겨 보가트를 괴물딱지 중 한 명으로 설정했다.)에서도 볼 수 있듯, 이 책은 그야말로 말놀이의 향연이다.

레이먼드는 신체 기능을 가지고 노는 데 흠뻑 빠졌지만, 단순히 유치하고 우스꽝스럽지는 않았다. 그는 정제되지 않은 인간성을 보여주었다. 우리는 모든 생물이 썩어가는, 그리고 언젠가 우리도 썩게 될 세상에서 살고 있다. 또한 우리가 사는 세상에는 종기와 먼지와 얼룩과 곰팡이가 존재한다. 우리가 서로를 비인간적으로 대하는 일에 비한다면, 이들은 조금도 역겹지 않다. 하지만 우리는 여전히 이런 더러운 요소를 우리의 일부로 인정하지 않는다. 어머니는 이런 요소를 언급하지 못하게 막았지만, 레이먼드는 끓어오르는 열망으로 '진흙에 대한 향수'를 담은 찬송가를 불렀다. 이는 허세와 예의를 거부하는 세계였다.

이 책에서 알 수 있듯이 레이먼드는 지저분하고 보기 흉한 것에 관심이 많았다. 그의 근사한 자질인 '진실을 묘사하려는 단호한 결의'가 엿보이는 지점이다. 레이먼드의 예술에는 아름다움과 장식적인 매력이 있지만, 그는 겉치레만 하려 들지 않았다. 지나친 깔끔함과 부풀려진 감상을 경계했다. 레이먼드는 가짜와는 일절 관련이 없었다. 정직하지 못한 태도보다는 솔직한 편이 나았다. 진실은 저속하고 추한 면을 포함하며, 레이먼드는 그것을 볼 줄 아는 사람이었다.

줄리아 맥레이는 이 책을 검열한 것을 후회했다. 원래 그림에서 괴물딱지는 채 떨어지지 않은 탯줄을 달고 다녔다. 맥레이는 이 부분이 좀 지나치다고 여겨, 그 부분을 검은색으로 칠하게 했다. 글은 그대로 남아, 원래 그 부분에 탯줄이 있었다고 설명한다. 그러나 배꼽은 '가족 간 유대'라는 주제에 잘 어울리는 요소이다. 이는 우리 삶의 처음과 끝을 사로잡는 주제이며, 레이먼드가 느낀 점을 표현한 것이다. 탯줄은 어머니와의 애착을 상징하는 은유이다.

글에 점액과 오물이 가득하다고 해서, 그림마저 역겨운 것은 아니다. 그림은 불쾌한 상황을 그려 내지만, 글이 없다면 악몽을 유발할 만한 요소는 별로 없다. 레이먼드는 끈적끈적한 점액을 기가 막히게 표현해 냈다. 예를 들어 면지에 그린 '괴물딱지의 물갈퀴 달린 발자국'은 과슈와 손을 이용해 표현했다. 이 책의 그림은 부부간의 애정, 근면함, 공부에 대한 열정을 담고 있으며, 소똥이나 종기보다 나쁜 것은 조금도 나오지 않는다.

지금 우리의 눈으로는 『괴물딱지 곰팡 씨』가 당시 얼마나 독창적이고 혁신적이었는지 짐작하기 어렵다. 모든 위대한 문학이나 예술 작품

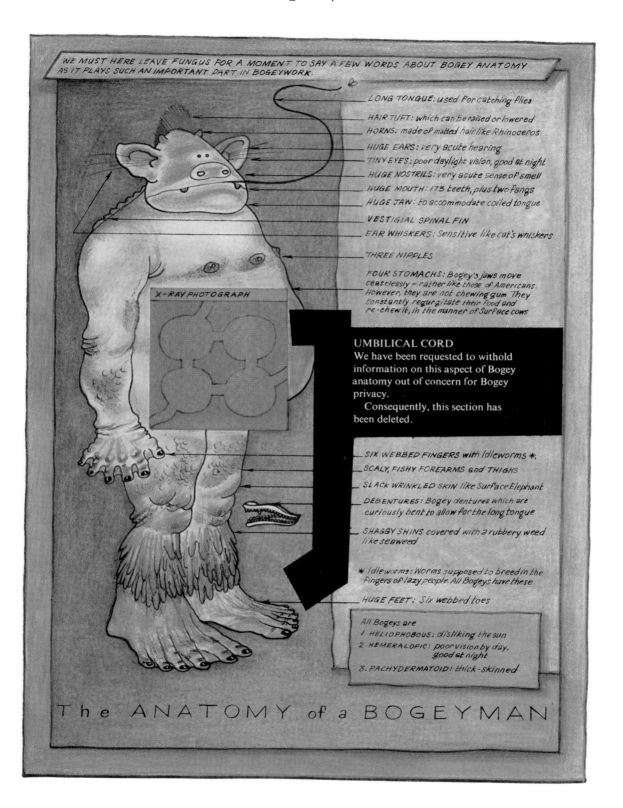

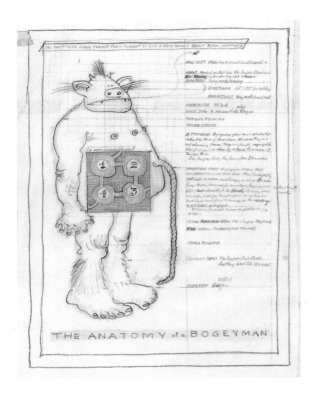

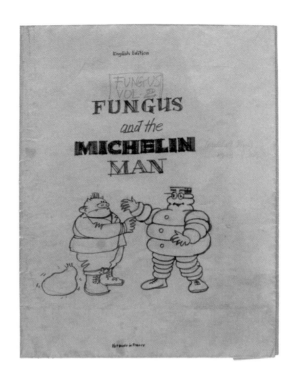

처럼 너무 자주 언급되어, 작품이 존재하지 않던 이전의 세계를 상상하기 힘들다.

등지느러미와 물갈퀴가 있는 녹색 생물은 혁신 그 자체였다. 단지 괴물딱지의 생김새를 보여주었기 때문이 아니다. 그림책이 품은 가능성의 경계를 넓히고, 고름과 부스럼이라는 인간의 물질적 조건에 담긴 진실로 독자를 이끌었기 때문이다. 레이먼드는 이렇게 말했다. "누구나 겪는 일이에요. 누구나 역겨운 것들을 처리해야 하고, 아프고, 화장실에 가고, 설사병에 걸리고…."[20] 곰팡 씨의 가장 열렬한 팬은 학생들이었다. 펑크록 스타 시드 비셔스(역주: 록 그룹 '섹스 피스톨즈'의 베이스 기타 주자)를 사랑하듯이 소외되고 불평불만인 등장인물을 포용해 주었다.

네 편의 속편이 계획되었다. 『곰팡 씨와 미쉐린 맨』은 곰팡 씨가 괴물딱지들을 위한 관광 사업을 준비하다 실패하는 이야기로, 밑그림 작업까지 진행되었다. 『곰팡 씨와 변변찮은 괴물나라 시집』과 『곰팡 씨와 괴물딱지 기술의 승리』도 이어질 예정이었다. 또한 레이먼드는 곰팡 씨가 산타 할아버지와 만나는 이야기도 구상했다. 산타 할아버지는 괴물딱지 나라에 선물 배달 가기를 거부하며, "젠장, 말도 안 돼!"라고 외친다. 그래서 산타 할아버지 대신 곰팡 씨가 일을 맡아, 소 '질척이'와 '혼탁이'에게 하

위
『곰팡 씨와 미쉐린 맨』의 표지
초벌 그림, 『괴물딱지 곰팡 씨』의
미출간 속편

늘을 날도록 가르친다. 밑그림도 그려 놓았다. 하지만 레이먼드의 머릿속
에 다른 생각이 떠올랐다.

꿈과 악몽

수다스럽고 끈적거리는 바로크풍 작품을 고안한 지 2년 후, 레이먼드는
눈처럼 단순하고 고요하고 깨끗한 것을 만들고 싶어졌다. 어느 아침 레
이먼드는 방 안에서 다른 빛을 느끼며 잠이 깼다. 글 없는 그림책 『눈사
람 아저씨』(1978)는 다른 재료로 그려졌다. 앞선 『괴물딱지 곰팡 씨』에서
는 곰팡 씨의 끈적한 외관을 표현하기 위해 과슈를 사용했다. 반면 이 작
품에서는 부드럽고 밝은 색채를 표현하려고 색연필을 사용했다. 흰색과
회색, 그리고 분홍과 주황으로 음영이 들어간 빨간 색조가 주를 이루었
다. 레이먼드는 한 장면만 빼고는 상상에 기반해 이 작품을 그렸다. 이름

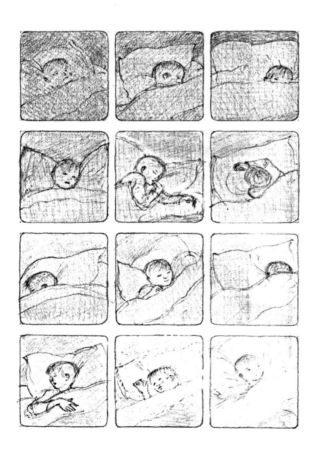

왼쪽, 오른쪽
리즈의 아들 톰을 모델로 그린
잠자는 소년과 『눈사람 아저씨』의
마지막 장면, 1978

72-73쪽
열기에 놀란 눈사람,
『눈사람 아저씨』의 한 장면, 1978

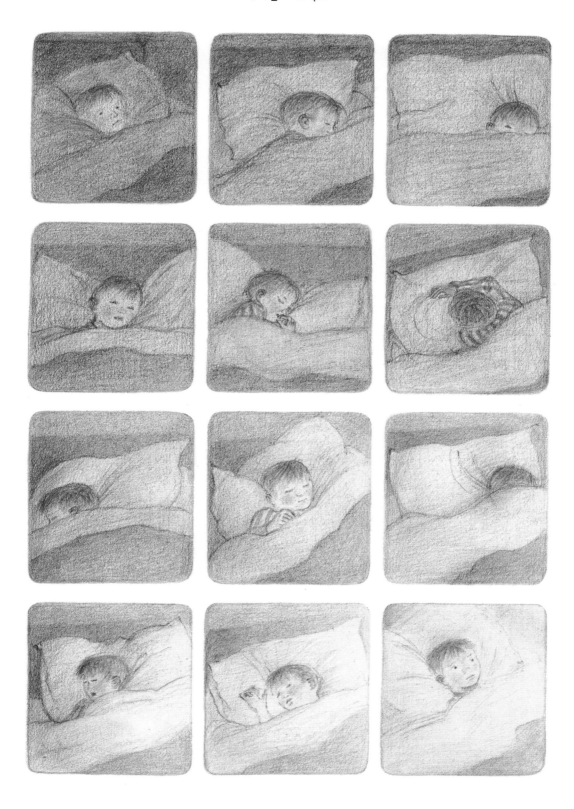

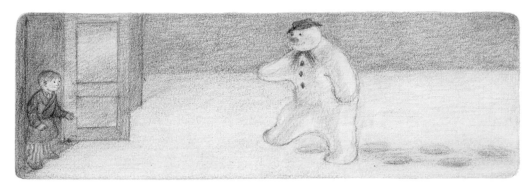

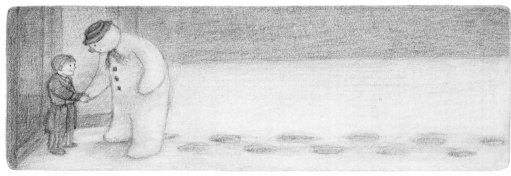

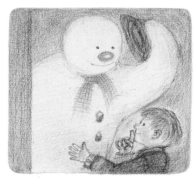

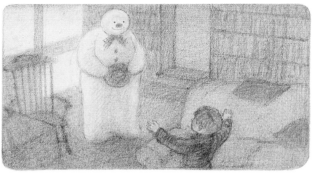

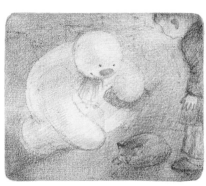

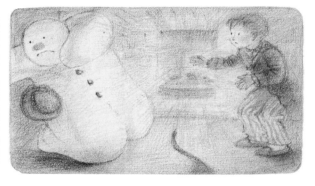

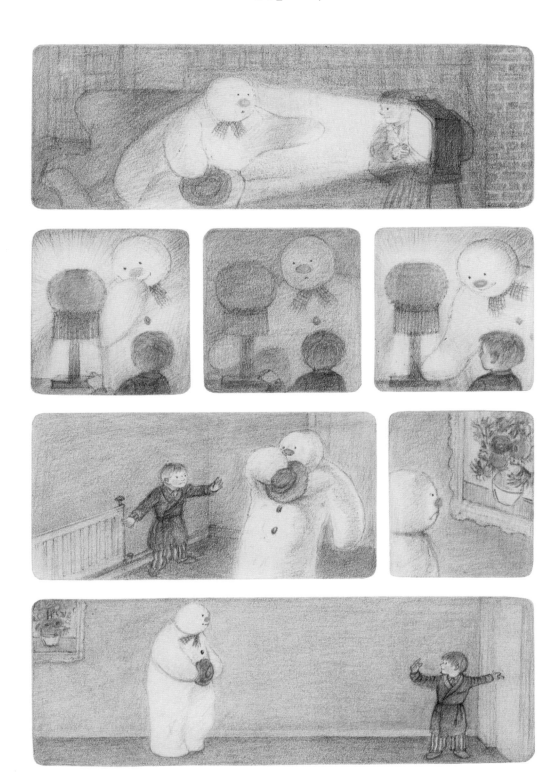

모를 소년이 잠들어 있는 연속 그림은, 리즈의 아들 톰을 보고 그린 것이다.

소년과 소녀이 만든 눈사람이 친구가 된다는 내용의 이 책은, 세대와 언어를 뛰어넘는 글 없는 그림책의 특성에 힘입어 출간 즉시 널리 사랑받았다. 눈사람이 살아 움직인다는 전제를 바탕으로, 이야기는 논리적으로 전개된다. 눈사람은 열기가 느껴지는 불, 따뜻한 증기, 반 고흐의 <해바라기> 그림을 싫어한다. "눈사람이 날 수 있는 건 합리적이라고 생각했어요. 눈은 공중에서 내려오니까요."[21]라고 레이먼드는 말했다. 이윽고 눈사람이 녹으면서 우리에게 메시지를 전한다. 모든 것은 사라진다고.

포시 시몬드는 '세월이 흘러도 빛나는' 이 책에 대해 이렇게 썼다.

> 몇 년간 레이먼드 브릭스는 연필로 인간 존재의 모든 것을 그려 왔다. 때로는 유쾌하게, 때로는 비극적으로. 열정, 부드러움, 두려움, 분노, 기쁨, 괴물… 끈적이까지. 『눈사람 아저씨』의 부드러운 크레용 그림은 이야기에 마법과 꿈같은 효과를 더한다. 때로는 하늘을 나는 장면처럼 색연필 선이 앞으로 나아간다. 또 잠자는 소년이나 녹아 버린 눈사람을 그린 가슴 아픈 마지막 장면처럼 우리를 어루만지기도 한다.[22]

둥근 몸 선과 팔다리, 성기게 짠 짧은 목도리까지, 눈사람을 이루는 모든 요소가 부드러움을 전달한다.

레이먼드의 책은 겨울답지만 크리스마스 느낌이 나지는 않는다. 애니메이션 영화로 만들면서 북극에 있는 산타 할아버지를 방문하는 내용이 추가되었다. 그러나 본래 레이먼드의 그림책 속 눈사람은 로열 파빌리온(역주: 영국 브라이튼에 위치한 인도 고딕 양식의 대저택)보다 더 멀리 가지는 않았다. 사실 레이먼드는 "크리스마스 전에 서섹스에는 눈이 오는 경우가 거의 없지요."[23]라고 말했다.

『눈사람 아저씨』는 레이먼드에게 국제적인 상을 네 개나 안겨 주었다. 또한 1982년 제작자 존 코티스가 텔레비전 애니메이션으로 만든 <눈사람 아저씨>는 영국 아카데미 영화제에서 '최고의 어린이 프로그램 상'을 받았다. 하워드 블레이크가 작곡한 '하늘을 걷고 있네(Walking in the Air).' 덕에, 보이 소프라노 '알레드 존스'는 유명인이 되었다.(본래 사운드트랙에서는 피터 오티가 노래를 불렀다.) 그 후 이 이야기에 기반한 창작 글로 버나드 크리빈스가 내레이션을 맡은 애니메이션, 새들러즈 웰즈 발레단의 공연, 그리고 셀 수 없는 상품들이 파생되어 나왔다.

2017년까지 『눈사람 아저씨』는 850만 부가 팔렸다. 그리고 영화는 수

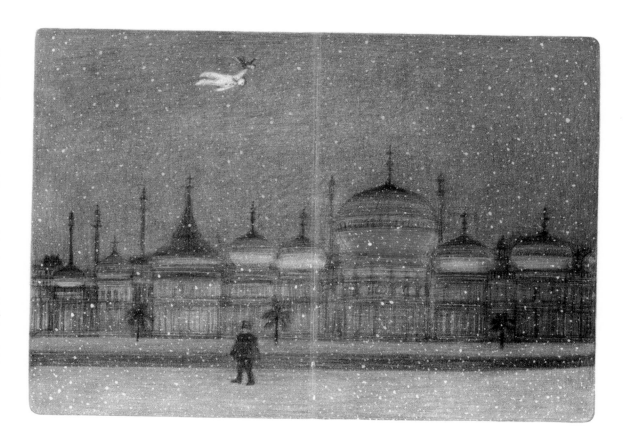

십 년 동안 BBC 4번 채널의 크리스마스 기간 고정 프로그램이 되었다. 레이먼드는 앉아서 영화를 시청하는 사람이 아니었다. 그는 영화와 음악을 좋아하지 않는다고 공공연히 말했으며, 크리스마스 기간도 좋아하지 않았다.

2018년 출간 40주년을 맞아 여러 일러스트레이터가 자기 방식으로 '눈사람 아저씨'를 그려 헌정했다. 이 그림들을 레이먼드의 원작과 함께 브라이튼에서 전시하고, 레이먼드가 선택한 서섹스 어린이 호스피스 병동을 위해 1만 파운드를 모금했다.

『눈사람 아저씨』의 그림은 2003년 영국 맨 섬의 50펜스 동전(동전에 들어간 첫 채색 그림이다.)에, 2004년에는 영국의 우편 회사 로열 메일의 우표에 등장했다. 2005년에는 차일드라인(여주: 19세 이하 어린이와 청소년을 위한 영국의 상담 서비스)의 20주년을 기념하는 한정판 우표가 나오기도 했다.

레이먼드의 다음 책 『신사 짐』(1980)에는 조금 다른 꿈이 등장한다. 책의 주인공은 버밍엄의 화장실 청소부이다. 세상 돌아가는 법을 잘 몰라서 삶을 더 흥미롭게 바꾸려고 할 때마다 곤경에 처하고 마는 이의 열망을

위
로열 파빌리온, 『눈사람 아저씨』,
1978

Gentleman Jim

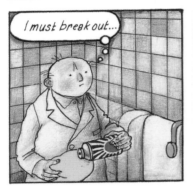

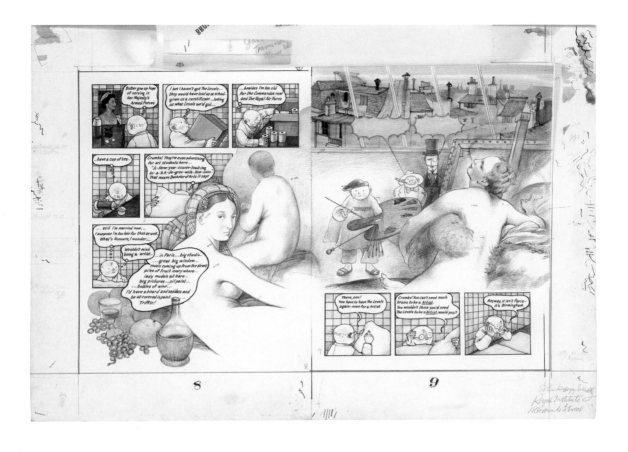

다루고 있다. 이 책은 『괴물딱지 곰팡 씨』, 『에델과 어니스트』와 같은 선상에 있다. 짐 블록스는 곰팡 씨처럼 풍요로운 실내 생활을 누리지만 직업은 따분하다. 에델과 어니스트처럼 짐도 변변한 자격증이 없다. 짐은 젊은이들이 학교에서 배우는 '수준'을 보며 어리둥절해한다. "우리 땐 성경 한 권과 귀싸대기 올려붙이는 게 전부였는데."라고 말한다.

화장실을 청소하는 짐의 삶은 색채가 거의 없이 표현되고, 화장실 타일의 선은 그를 가둔 창살처럼 보인다. 그렇지만 짐의 환상은 색채로 가득하며, 삶을 제약하던 작은 상자에서 벗어나 있다. 짐이 공군 조종사가 되어 '운항하는' 삶을 상상할 때, 전쟁에 대한 기억과 <소년 자신의>(역주: 1879-1967년 영국 청소년을 위해 발간된 이야기 신문)에 기대어 그림을 그렸다.

그러나 짐이 예술가가 되고 싶다고 몽상하는 장면에서는 짐의 대사와는 다른 내용이 그림으로 그려져 있다. 장 오귀스트 도미니크 앵그르의 <오달리스크>와 '구름이 되어 이오를 유혹하는 주피터'가 담긴 코레조의 그림이 그것이다. 레이먼드는 또 이 에피소드로 자기 자신을 웃음거리로

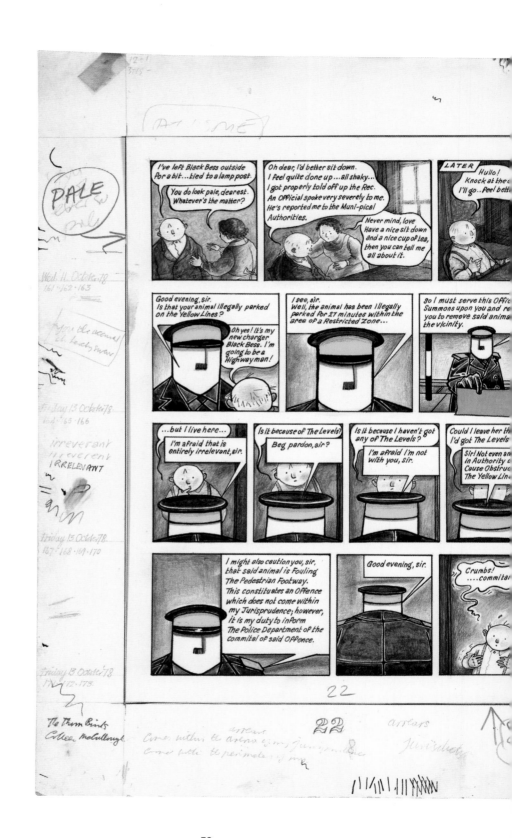

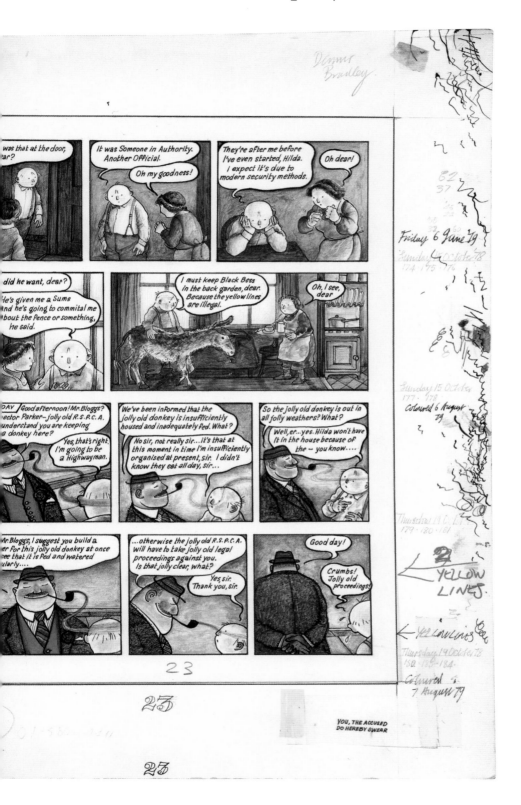

삼았다. "예술가가 되는 데 머리가 좋을 필요가 없잖아. 예술가가 되는 데 어떤 '수준'이 필요하다고 생각하는 건 아니겠지?"라는 대사에서 이 점이 여실히 드러난다.

카우보이나 노상강도가 되려는 짐의 어처구니없는 시도는 현실 속에서 계속 좌절된다. 작품은 권위 있는 자의 언어를 패러디하면서 복잡한 행정 절차, 사람들을 현혹하는 화려한 광고와 감성적인 허구를 풍자한다. 권위자의 얼굴에는 위협적인 요소만 남는다. 교통 경찰의 얼굴은 텅 빈 채 콧날과 히틀러의 콧수염만 그려져 있다. 판사는 가발에서 코만 불쑥 튀어나와 있다. 동물보호단체 RSPCA 대변인은 '끝내주네.'를 반복하고 담배 연기를 말아서 내뿜으며, 짐보다 우위를 점한다.

레이먼드는 르네상스 시대 그림의 '경건함과 극적인 사건'을 별로 좋아하지 않는다[24]고 말해 왔다. 레이먼드는 (『신사 짐』에서 볼 수 있듯) 앵그르나 (『동화 모음집』에서 보았듯) 오브리 비어즐리의 구불구불한 로코코 선을 그릴 수 있다. 그러나 레이먼드는 피테르 브뢰헬이 그린 농민들의 견

아래
피테르 브뢰헬의 <아이들의 놀이>,
1560, 미술사 박물관, 빈

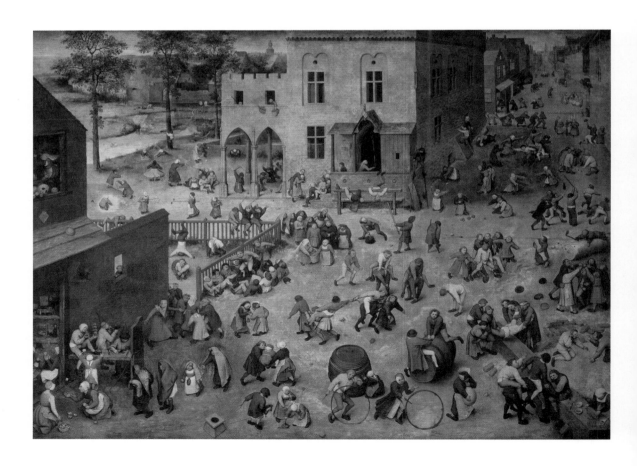

고함을 더 좋아했다. 『신사 짐』부터 줄곧 레이먼드의 등장인물은 브뢰헬의 땅딸막한 몸 선을 닮아 있다.(수년간 레이먼드의 작업실 벽에는 브뢰헬의 그림 <아이들의 놀이>가 붙어 있었다.)

짐과 아내 힐다는 『바람이 불 때에』(1982)에 다시 등장하며, 여전히 당국의 권위를 존경한다. 이 책은 평범한 부부에게 닥친 일을 그린 작품으로, 핵무기 폭발이 야기한 소멸 즉 완전한 상실을 보여준다. 『바람이 불 때에』는 비핵화 운동이 다시 일어나던 시기에 출간되었다. 크루즈 미사일이 뉴스에 등장하고, RAF 그린햄 커먼(역주: 영국 버크셔에 있던 옛 왕립 공군 기지)에서 여인들이 반대 시위를 벌이던 시기였다.

이 책은 어리석은 정부와 핵폭발이 일어났을 때 누구의 목숨도 살리지 못할 부적절한 정부 출판물을 풍자적으로 비난한다. 짐과 힐다는 핵폭발 전후에 정부의 공식 지침서를 착실하게 따른다. 소름 끼치게도 이는 진짜 정부가 발간한 지침서로, 1980년 민방위 팸플릿 <지키고 살아남다>에 실린 내용이다. 레이먼드는 상상하기 어려운 상황을 상상하고, 비극과 희극의 균형을 맞추는 작품으로 다시 새로운 분야를 개척했다. 특히 힐다는 사소한 예의범절을 지키고 가정 내 일상생활을 유지하겠다며 말도 안 되는 일들을 계속한다. 폭발 전에 빨래를 걷고, 폭발 후에도 머리를 말고, 방사능으로 피폭된 자리에 저몰린 소독용 연고를 바르는 식이다. 우리가 레이먼드 브릭스의 작품이 가슴 아프다고 말할 때, 이는 단순히 슬프다는 뜻이 아니다. 그건 마치 상처를 헤집는 듯하다.

레이먼드는 연재만화 중간중간에 핵무기의 위협을 전체 화면으로 넓게 표현한 잿빛 그림을 삽입한다. 미사일, 전투기, 핵 잠수함이 차례로 보이며 무기가 점점 위협적으로 다가온다. 무기 그림의 압도적인 크기와 어두운 색조는, 짐과 힐다의 포근한 집을 보여주는 작은 프레임과 완벽한 대조를 이룬다. 크기의 변화는 소름 끼칠 정도이다. 이 책은 러시아 지도자의 캐리커처가 등장하는 냉전시대를 다루지만, 지구상에 핵무기가 존재하는 한 유효하다.

가장 인상적인 그림은 양쪽 모두 텅 비어 있는 장면이다. 가장자리가 연한 분홍색으로 물든 환한 화면을 보며, 우리는 핵폭발의 순간을 감지할 수 있다. 이 장면은 문학사를 통틀어 단연 가장 두려운 빈 화면이다. 모든 감각을 파괴하며, 핵폭탄이 터질 때의 새하얀 섬광을 표현한다.

마지막 장 역시 무척이나 절제되어 있다. 어둠 속 기울어진 문 아래 누운 블록스 부부는 안전하다고 믿지만, 보이지 않는 방사선 때문에 그들은 죽어간다. 그저 기도문을 외우려다 자꾸만 틀리는 대사의 말풍선만이

그림을 채운다. 레이먼드는 우리가 아는 사실과 등장인물이 알고 있는 사실 간에 괴리를 만들어 낸다. 독자는 그들이 죽어간다는 걸 알지만 정작 그들은 알지 못한다. 충격적인 내용을 다루지만, 그림은 『괴물딱지 곰팡씨』처럼 절제되어 있다.

우리는 점차 색을 잃어버리는 평범한 가정의 모습을 지켜보면서 이것이 종말의 현시임을 알게 된다. 작고 둥글고 재미있는 인물을 보면서 이들이 비극 속 영웅임을 이해한다. 등장인물의 무지는 재미있는 요소이지만, 동시에 우리의 가슴을 아프게 한다. 일생을 통해 단련된 균형 잡기의 기술은 레이먼드가 이루어 낸 훌륭한 성취이다.

짐과 힐다는 레이먼드의 부모에게서 영감을 받았다. 하지만 레이먼드는 자신의 부모가 그렇게 멍청하지는 않았다고 말했다. "그렇게까지 맹목적으로 믿는 분들은 아니었어요."[25] 이 책은 정치 시위를 비롯해 무대연극, 라디오 드라마와 애니메이션 영화를 낳았다. 책이 지닌 힘을 보존하는 일이 가장 훌륭한 각색이 되었다.

레이먼드가 구사하는 가장 강력한 풍자는 놀랍게도 차분하다. 그러나

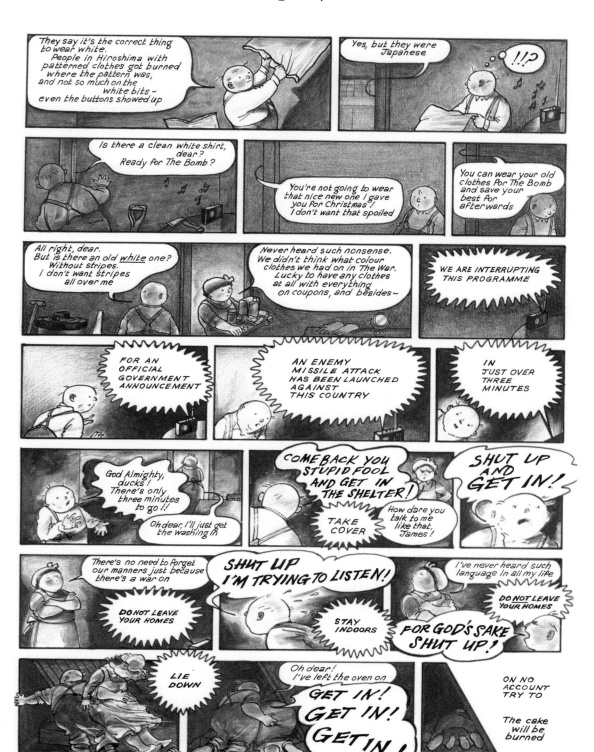

우리가 충분히 보았듯, 그는 시각적 과장법을 구사할 줄 안다. 오랜 편집자 줄리아 맥레이가 자기 출판사를 운영하려고 해미쉬 해밀튼을 떠났을 때, 레이먼드의 기괴함은 가장 극에 달했다.

1982년 포크랜드 섬을 둘러싼 영국과 아르헨티나 간의 분쟁을 다룬 『깡통 외국인 장군과 철의 여인』(1984), 그리고 『불운한 윌리』 시리즈(1987, 1988)가 바로 이 시기에 출간되었다. 맥레이는 자신이 함께 작업했다면, 윌리의 역겨운 습관과 성생활 실패의 수위를 낮추고, 가슴에서 미사일을 쏘며 분노하는 대처 여사나 가터벨트 스타킹 등 성적인 수위도 완화했을 거라고 말했다.

포크랜드 섬 분쟁을 다룬 『깡통 외국인 장군과 철의 여인』은 두 가지 스타일의 대조 덕에 아주 강렬하게 다가온다. 전쟁광은 사납고 극단적이고 각진 캐리커처로, 전쟁의 희생자들은 어둡고 사실적인 목탄 그림으로 표

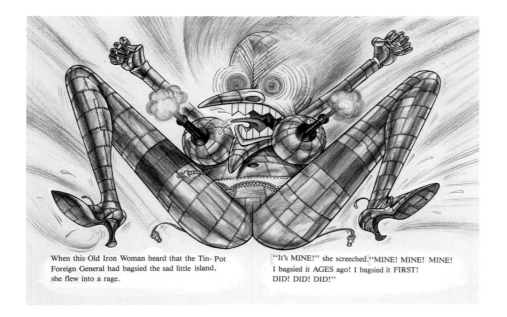

When this Old Iron Woman heard that the Tin- Pot Foreign General had bagsied the sad little island, she flew into a rage.

"It's MINE!" she screeched."MINE! MINE! MINE! I bagsied it AGES ago! I bagsied it FIRST! DID! DID! DID!"

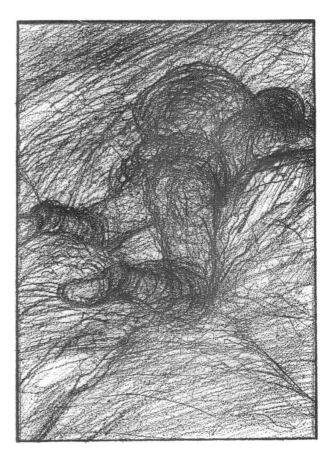

위
철의 여인을 표현한 장면,
『깡통 외국인 장군과 철의 여인』,
1984

오른쪽
'사람들은 총에 맞았습니다…',
『깡통 외국인 장군과 철의 여인』,
1984

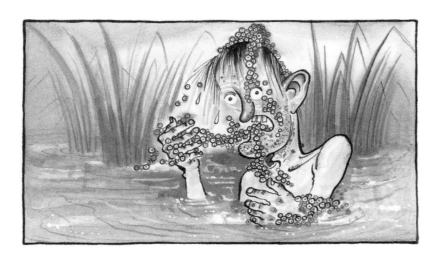

If Wally swims in a lake, he usually finds the Frog Spawn.
Afterwards, there is always Tapioca for tea.

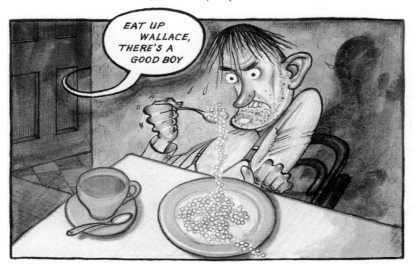

현했다. 레이먼드는 언제나 분노는 과장하는 방식으로 표현하고, 고통은 축소하는 방식으로 표현했다. 이 책에서 그는 분노와 고통을 오가며 우레 같은 효과를 전하면서, 농담이나 유머는 담지 않았다.

레이먼드는 『불운한 월리』 시리즈를 '완전 제멋대로'[26]라고 불렀다. 이 책들은 분명 불쾌한 자화상이며, 볼품없는 마마보이를 그리고 있다. 글의 내용을 넘어서는 불행의 증거가 그림 속에서 잔뜩 쌓여 간다. 레이먼드는 이 시리즈가 '완전한' 자서전이라고 말했다. 월리가 군 입대 신체 검사를

위
개구리 알과 타피오카,
『불운한 월리』, 1987

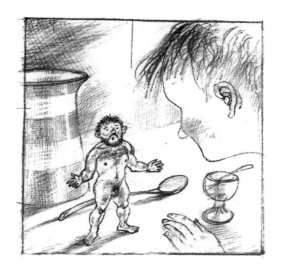

통과하지 못했으니, 레이먼드의 삶과 똑같다고 할 수는 없다. 두 권의 책은 모든 사람이 느끼는 슬픔을 보여준다. 성적 불안을 포함한 청춘의 서툰 모습과 나이 들어가며 겪는 치욕은, 어른이라면 이해할 수밖에 없는 일들이다.

초대받지 않은 손님

맥레이가 1979년 시작했던 자기 출판사를 떠나 1990년 랜덤하우스로 돌아오자 레이먼드는 그녀와 다시 만났다. 맥레이는 레이먼드의 최근 작품에 제동을 걸었다. 그녀의 관리를 받으며 레이먼드는 다시 어린이 독자에게 편안한 책으로 돌아왔다.

첫 작품 『작은 사람』(1992)은 침대 협탁에 온 벌거벗은 난쟁이를 며칠 돌보게 된 소년의 이야기이다. 작은 사람은 귀엽지 않다. 눈사람 아저씨와는 달리 좋은 놀이 친구도 아니다. 작은 사람은 반동분자인 데다 교양 없고 인종 차별적인 발언도 한다. 원시적인 생존자이며 사회 변두리의 반항적인 존재이다. 왜냐하면 작은 사람은 아무것도 가진 게 없고 남에게 기생하여 살 수밖에 없기 때문이다. 주인공 소년 존은 미술책 보기를 즐긴다. 작은 사람은 이를 두고 계집애 같다고 놀린다. 작은 사람은 운동을 좋아한다. 『신사 짐』에서와 마찬가지로 권력 기관은 간섭하기를 좋아하기 때문에, 작은 사람은 그들이 두려워서 존에게 비밀을 지켜 달라는 약속을 받는다.

위
벌거벗은 앞모습, 『작은 사람』
미수록 그림, 1992

I watched the football this afternoon.
While you were out shopping.

Oh?

Liverpool v Arsenal.

Oh.

Not interested?

No, not really.

What's your sport, then?

Don't like sport much.

What!
None of it?

Not really.

Blimey!
What do you like then?

Art.

ART!
Gor Blimey!
What sort of art?

Poetry and painting mostly.

POETRY and PAINTING! PAH!
Can't stand soppy ART!

Can't stand stupid SPORT!

SISSY!

DUMBO!

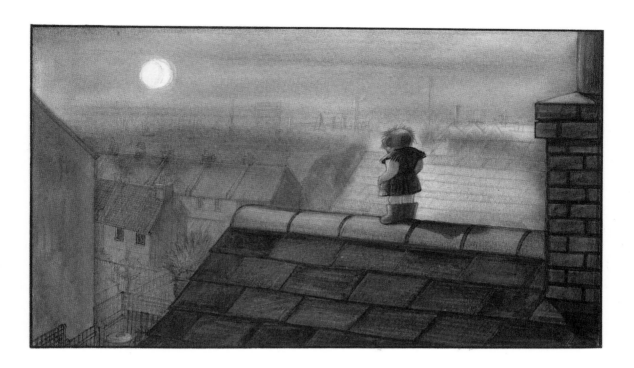

왼쪽
'계집애!' '멍청이!', 『작은 사람』,
1992

위
지붕 위에서, 『작은 사람』, 1992

『작은 사람』에서는 중산층 소년이 지닌 진보적인 태도의 한계를 볼 수 있다. 상스러운 습관과 편견을 지닌 늙은 사람을 돌보며 소년이 받는 충격을 고려한다 해도 한계는 여전히 남는다. 시험에 든 소년은 자신의 연민이 무한하지 않다는 점을 깨닫는다. 그러나 책은 여전히 두 사람 사이의 유대감을 그리고 있다.

레이먼드는 『작은 사람』으로 어린이 그림책을 위한 쿠르트 마슐러 상을 수상했다. 이 상의 심사위원인 크리스 파울링은 이렇게 썼다. "레이먼드 브릭스의 진짜 성취는 우리 자신을 날카롭게 돌아보게 하는 신화적 인물을 창조했다는 데 있다."[27] 레이먼드는 '돌보는 사람'과 그들에게 부과된 짐을 생각하면서 이 책의 영감을 얻었다. 작은 사람이 무례하고 까다롭긴 하지만, 그와 소년 사이에는 애정이 있다. 작은 사람이 지붕에 올라가 떠오르는 달을 바라보는 장면은, 글에 담긴 농담과 언쟁을 초월해 작은 사람의 외로움을 보여주는 동시에 시적 분위기를 자아낸다. 빛과 정서, 분위기와 구도를 다루는 레이먼드의 실력이 다시금 여실히 드러난다.

『작은 사람』 이후 레이먼드는 꼭 다루고 싶은 주제가 있음을 깨달았다. "모든 사람은 언젠가는 곰 책을 만들어야 합니다."[28] 레이먼드는 이렇게 말하고는, 거대한 북극곰을 돌보는 소녀 이야기를 내놓았다. 1994년 틸리의 창가에서 멀리 점처럼 보이던 것이 프레임을 넘길수록 가까워

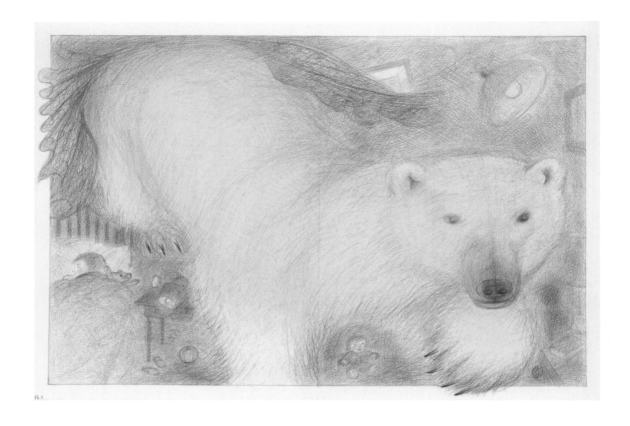

지면서 『곰』이 시작된다. 레이먼드가 그린 곰은 어린이 문학사에서 가장 크고 부드러운 곰일 것이다. 레이먼드는 색연필과 성긴 교차선을 활용하여 거대하고 빛나고 보송보송한 이 생명체를 표현했다. 흐릿하고 초점이 좀 흔들린 듯한 이 책의 판형은 무척이나 크다. 아이의 침실을 가득 채우는 곰이 넓은 화면 전체에 등장할 때, 독자는 북극곰의 하얀 털에 폭 싸인 느낌을 받는다.

곰은 야생성도 품고 있다. 처음 눈에 띄는 세부 묘사는 곰의 커다랗고 검은 발톱이다. 이는 모든 동물의 평등함을 받아들인 어린이에 대한 레이먼드의 감사 인사로, 책 서두에 인용한 지그문트 프로이트의 글 뒤에 이어진다. 또한 레이먼드는 어린이에게 주도권을 넘긴다. 어른들은 곰의 존재를 믿지 않는다. 틸리와 독자만이 곰의 존재를 알고 있다. 틸리가 아빠 무릎에 앉아 있는 장면에서 아빠는 이렇게 말한다. "으음, 바로 여기에 커다란 곰이 있다고 상상해 보렴!" 이때 소파 뒤에 선 거대한 곰이 두 사람을 내려다보고 있다. 어린이 독자들은 책 속 아빠가 보지 못하는 곰을 보면서, 최고의 만족감을 느낀다.

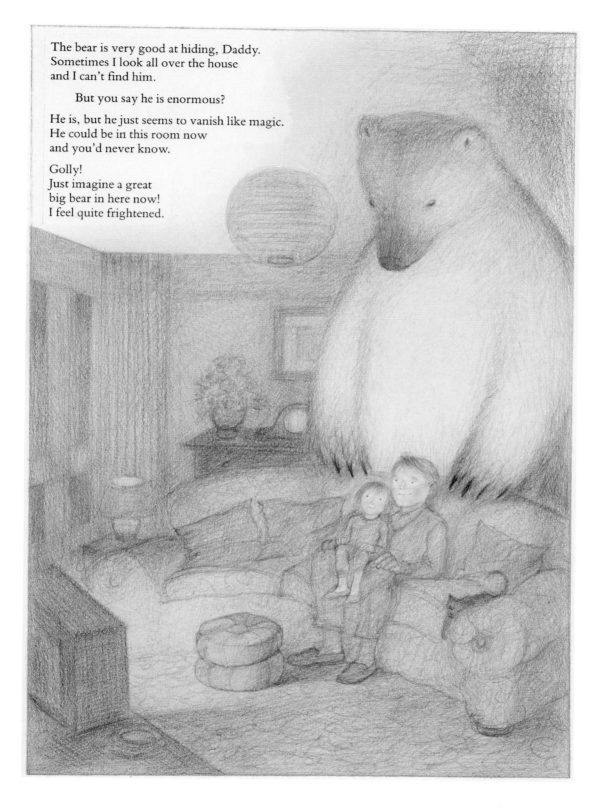

The bear is very good at hiding, Daddy.
Sometimes I look all over the house
and I can't find him.

But you say he is enormous?

He is, but he just seems to vanish like magic.
He could be in this room now
and you'd never know.

Golly!
Just imagine a great
big bear in here now!
I feel quite frightened.

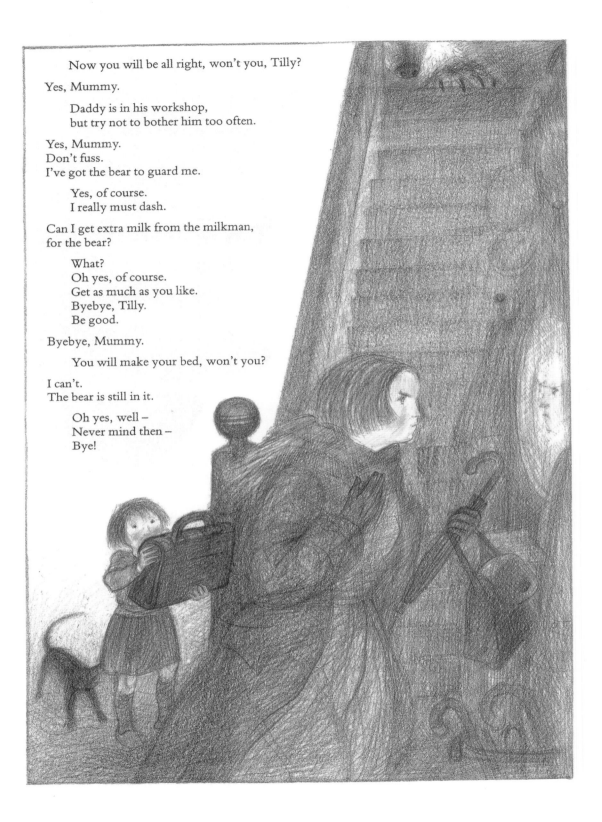

Now you will be all right, won't you, Tilly?

Yes, Mummy.

Daddy is in his workshop,
but try not to bother him too often.

Yes, Mummy.
Don't fuss.
I've got the bear to guard me.

Yes, of course.
I really must dash.

Can I get extra milk from the milkman,
for the bear?

What?
Oh yes, of course.
Get as much as you like.
Byebye, Tilly.
Be good.

Byebye, Mummy.

You will make your bed, won't you?

I can't.
The bear is still in it.

Oh yes, well –
Never mind then –
Bye!

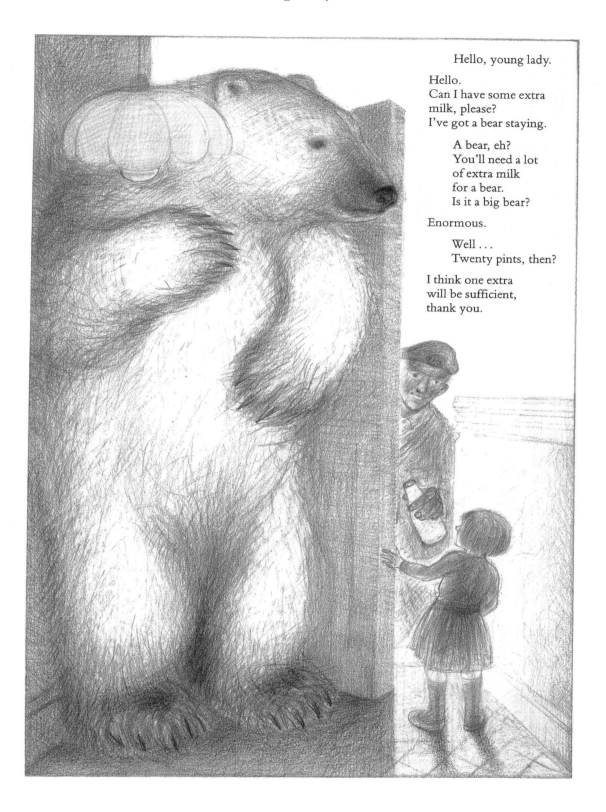

Hello, young lady.

Hello.
Can I have some extra
milk, please?
I've got a bear staying.

A bear, eh?
You'll need a lot
of extra milk
for a bear.
Is it a big bear?

Enormous.

Well . . .
Twenty pints, then?

I think one extra
will be sufficient,
thank you.

잠깐 왔다 가는 방문객을 돌보는 데 어려움이 없는 것은 아니다. 레이먼드의 책답다. 틸리는 곰의 근사한 무릎에 몸을 기대며 "너랑 영원히 함께하면 좋겠어."라고 속삭인다. 하지만 곰이 바닥에 오줌을 싼 걸 보고는 "야, 이 짐승아!"라고 소리친다. 틸리에게는 도움이 필요하지만, 어른들의 불신과 싸워야 한다. 믿어 주는 어른은 단 한 사람, 바로 어니스트 브릭스뿐이다. 그는 문가에 우유를 배달하면서 곰에게 우유 20파인트가 필요하겠다고 말한다.

가족사

연애사부터 죽음까지, 레이먼드가 부모님의 일생을 기억해 담은 『에델과 어니스트』가 1998년 출간되었다. 이 책은 지나간 모든 것의 정수이자 원천이었다. 이전 책에 담긴 모든 경탄, 관찰, 유머와 풍자는 모두 부모에 대

아래
무덤에서 애도하는 사람들,
『깡통 외국인 장군과 철의 여인』의
연필그림, 1984

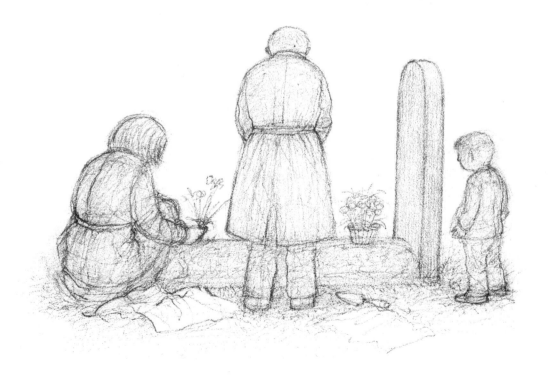

한 지식과 사랑, 그리고 분노에서 비롯했다.

이 걸작에서 독자는 레이먼드 작품의 등장인물이 반복적으로 공유하는 면모의 기원을 엿볼 수 있다. 『짐과 콩나무 줄기』, 『산타 할아버지』, 『괴물딱지 곰팡 씨』, 『신사 짐』, 『바람이 불 때에』와 『작은 사람』에는 교육을 많이 받지 못한 인물이 계속 등장한다. 『눈사람 아저씨』, 『작은 사람』, 『곰』, 『깡통 외국인 장군과 철의 여인』에 깔린 '슬픈 불안'이 어디에서 왔는지도 알 수 있다. 레이먼드의 트레이드마크가 된 1930년대의 오래된 실내 장식이 그의 어린 시절 집의 기록이라는 점도 알게 된다. (레이먼드는 기술은커녕 가전기기도 없던 어린 시절의 집을 '잃어버린 낙원'[29]이라고 불렀다.)

『신사 짐』에서 짐은 강도를 꿈꾸기도 하는데, 이때 여자친구로 상상한 친절한 도서관 사서는 아내였던 진을 꼭 닮았다. 어머니 에델이 세상을 떠날 때, 어머니는 운반용 병상에 누워 있고, 얼굴 바로 옆에는 휴지와 세척제 통이 놓여 있었다. 이 고통스러운 상황은 『불운한 윌리: 20년 후』에도 등장한 바 있다.

맥레이는 "레이먼드는 그의 부모님과 늘 함께 있다."[30]고 말했다. 한 비평가는 『에델과 어니스트』를 가리켜 '레이먼드가 늘 쓰고자 했던 책'[31]이라고 평가했다. (맥레이는 이번에도 레이먼드 작품의 수위를 조절했다. 맥레이는 에델과 어니스트의 고통스럽고 서툴던 첫날밤 그림은 삭제하자고 레이먼드를 설득했다. "우리는 아직 그들을 충분히 잘 알지 못해요."[32]라고 맥레이는 말했다.)

레이먼드의 다른 책에서 보았던 수많은 기법이 이 책에서도 활용되었다. 이제는 거의 완벽에 가까운 기법들이다. 연재만화 형식과 집의 안팎을 넓게 보여주는 전체 화면이 번갈아 등장한다.

글에는 농담이 섞여 있고, 원래 즐겨 그리던 캐리커처 대신 절제된 그림을 그렸다. 아버지 어니스트가 농담하고 탭댄스를 추다가 실수를 저지르는 장면만은 예외다. 논쟁은 강렬하지만, 감정은 대부분 조용히 표현했다. 어니스트가 대공습 기간 동안 선착장에서 아이들의 시체를 마주하며 고통으로 무너지던 순간조차도 그러하다.

또한 레이먼드는 부지런히 관심을 기울이고 진한 애정을 담아 당시 시대상을 상세하게 보여주었다. 작품의 모든 요소가 조화를 이루고 모든 배경이 완성되면서, 『에델과 어니스트』는 마침내 다른 현대 예술작품처럼 시대의 기록이 되었다. 이제 이 책은 20세기의 일상을 살펴보는 연대기 자료로 학교에서 사용하고 있다.

레이먼드는 연재만화의 간결함을 옹호하는 입장이지만, 세밀화가처럼 아주 사소한 것까지 관심을 기울인다. 예를 들어 어머니가 입던 긴 점퍼

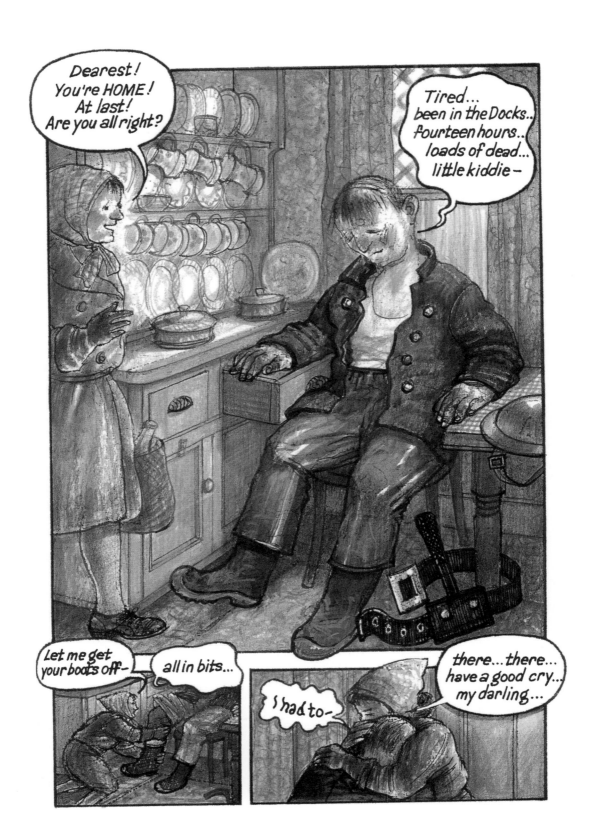

드레스의 천, 커튼 무늬, 그릇 장식들이 공들여 반복된다. 둥근 연필 획이 겹겹이 쌓여 질감을 표현한다.

『에델과 어니스트』의 희극적 요소는 대부분 국내외 정세에 대한 에델의 시각에서 비롯한다. "당신이 독일에 있는 유대인이라면, 독일인과 결혼할 수 없게 되었대요."라는 말을 듣자, 에델은 멋들어지게 핵심을 비켜 간다. "난 독일인하고 결혼하기 싫어요."

최저 생활 수준보다 임금도 적었지만, 벨그라비아에서 일하면서 귀족들의 으스대는 태도를 어깨너머로 익힌 에델은 자신이 노동자 계급이라는 사실을 인정하지 않았다. 그래서 사회주의자인 남편이나 아들과 달리, 에델은 교양 있는 사람들의 정당이라고 생각하는 보수당을 지지했다. 윈스턴 처칠의 "저는 피, 수고, 눈물과 땀밖에 드릴 것이 없습니다."라는 말을 어니스트가 인용하자, 에델은 충격을 받아 이렇게 대꾸한다. "처칠이라면 집에서도 그런 말은 안 쓸 거예요."

대사는 다채롭고 솔직하며, 역설적이고 유쾌하다. 때로는 그림이 홀로

왼쪽
대공습에서 임무를 수행하고 돌아온 어니스트, 『에델과 어니스트』, 1998

아래
쇠약해지는 어니스트 브릭스의 모습을 담은 세 컷의 그림, 『에델과 어니스트』, 1998

이야기를 전한다. 에델이 먼지를 떨고, 어니스트가 자전거를 타고 지나가면서 처음 만나는 장면은 글 없이 전개된다. 또한 어니스트가 처음 고통을 겪고 결국 쓰러지기까지, 계절이 흐르는 동안 그가 죽어가는 장면은 단 세 컷에 말없이 담겨 있다.

시인이자 작가인 블레이크 모리슨은, 이 책이 실화가 아닌 소설이었다면 부커 상(역주: 매년 영국 연방국가에서 출간된 영어 소설 중 가장 빼어난 작품을 선정해서 주는 상) 감이라고 생각했다.[33]

로저 메인우드가 감독을 맡고 브렌다 블레신과 짐 브로드벤트가 목소리를 맡은 애니메이션 영화 <에델과 어니스트>(2016)가 만들어졌다. 레이먼드는 이 작품을 보고 눈물을 흘리며 말했다. "마치 부모님이 바로 그 방 안에 있는 것만 같았습니다."[34]

레이먼드는 『석기시대 천재 소년 우가』(2001)에서 또 다시 교육과 세대 차이라는 주제를 다루었다. 바지와 이불을 돌로 만들고 머리카락은 모두 고슴도치같이 삐죽한 세상에서, 부드러움을 갈망하는 우가는 부모의 골칫거리이다.

아래
바퀴를 발명한 우가, 『석기시대 천재 소년 우가』의 한 장면, 2001

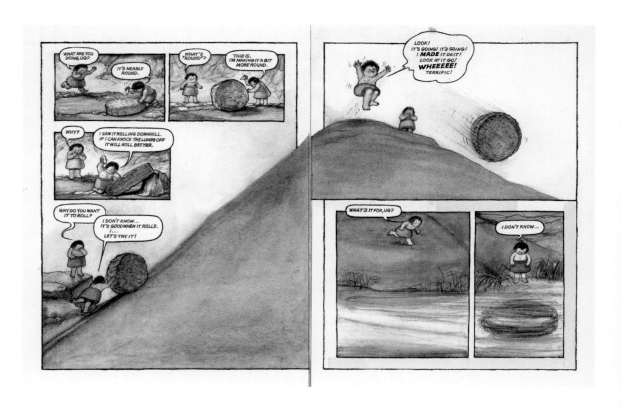

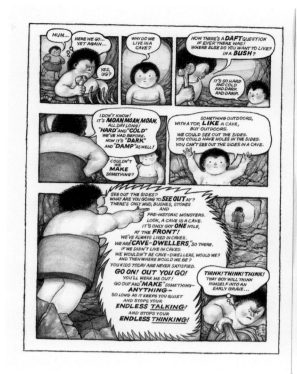
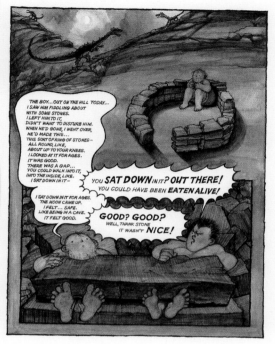

우가는 부모보다 영리하다. 게다가 그의 이야기는 재미있다. 보수적인 부모가 우가를 억압하지 않았다면 얼마나 빨리 시대를 앞설 것인지(우가는 바퀴를 발명했을 것이다.) 독자들은 알기 때문이다. 그러나 이 책은 반항아보다는 가족 간의 유대를 다루고 있다. 소년의 영리함보다 부모의 애정이 크다고 말할 수도 있다.

"저는 모든 책에서 같은 이야기를 다룹니다. 똑똑하고 젊은 세대가, 덜 똑똑하고 교육도 못 받은 윗세대의 가설에 의문을 제기하지요."[35]라고 레이먼드는 말했다. 『석기시대 천재 소년 우가』는 대부분 언어와 시각적 농담으로 가득하지만, 『괴물딱지 곰팡 씨』나 『신사 짐』처럼 이루지 못한 꿈을 다루고 있다. 우가가 어른이 되었지만, 우가의 영리함과 독창성이 아무것도 변화시키지 못했다는 결말은 달콤 쌉쌀하다.

이 시점에서 출판사가 건넨 제안은 놀라운 길로 이어졌다. 레이먼드는 무려 28년 만에 다른 사람의 글에 그림을 그리기로 마음먹었다. 존경받는 어린이책 작가 앨런 앨버그에게서 자신과 비슷한 영혼을 발견한 레이먼드는, 함께 『버트 아저씨의 모험』(2001)과 『더 많은 버트 이야기』(2002) 두 권을 작업했다.

Bert is hungry.
He wants a bag of crisps.
Which flavour should he get?

Bert shares his crisps.
One for Mrs Bert.

땅딸막하고 지저분하고 어른이 되어서도 순진한 버트가 두 책의 주인공이다. 버트의 불운을 다룬 익살스러운 이야기는 참을 수 없는 상호작용을 일으켜, 독자는 어느새 손을 흔들고 쉬쉬하다가 단것을 한입 먹거나 감자칩의 풍미를 즐기게 된다.

레이먼드의 평소 스타일과는 달리, 이 작품은 단순한 프레임에 하얀 배경이 대부분을 이룬다. 하지만 때때로 레이먼드는 날씨와 풍경 묘사를 통해 특유의 분위기를 표현했다.

또 어머니 에델을 아직 잊지 못한 것처럼, 레이먼드는 버트 부인과 버트 할머니를 곱슬머리에 긴 꽃무늬 점퍼스커트를 입은 모습으로 그렸다. 글 작가와 그림 작가는 버트 책을 작은 손에 맞는 작은 판형으로 디자인

위
감자칩을 나누어 주는 버트,
『더 많은 버트 이야기』, 2002

오른쪽
아이가 하란 대로 해주는 할아버지,
『물덩이 아저씨』, 2004

102-103쪽
물덩이 잡고 넣기, 『물덩이 아저씨』,
2004

했다. 하지만 출판사가 표준 판형으로 만드는 바람에 본래 기획한 것보다 여백이 많아지는 아쉬움이 남았다.

2004년 레이먼드는 처음으로 유년의 기억을 돌아보는 대신 자기 경험에 기초한 이야기를 썼다. 『물덩이 아저씨』에서 레이먼드는 평소처럼 아이에게 그다지 호의적이지도 않고 막대기처럼 비쩍 마른 '명예 할아버지'

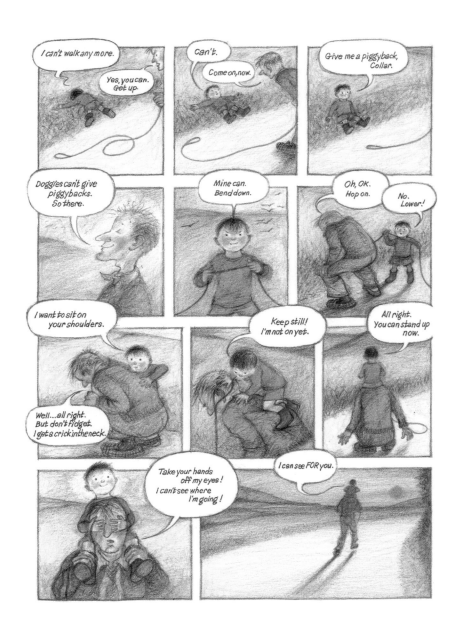

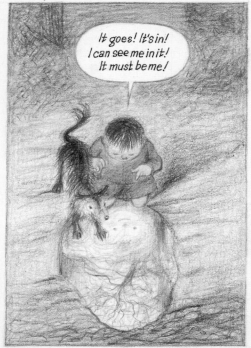

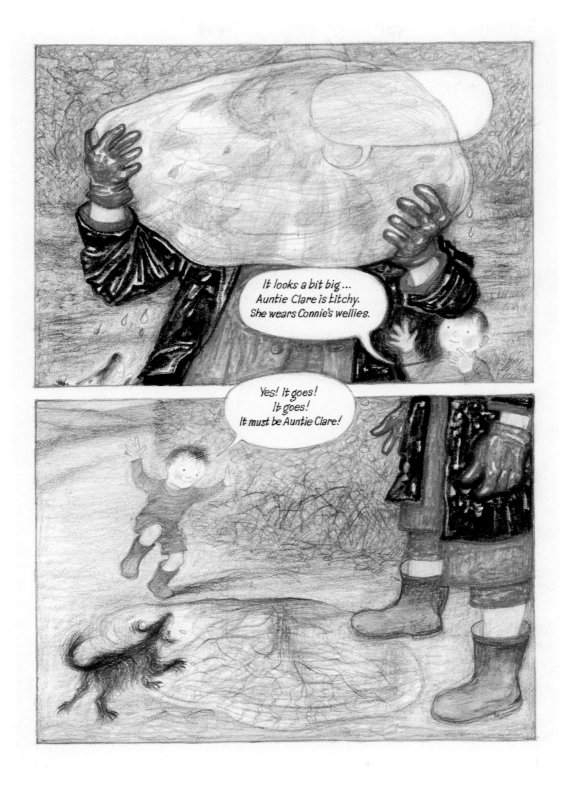

역할을 맡았다. 이 책은 레이먼드의 가장 부드러운 작품을 생각하면 떠오르는 재료인 색연필로 그려졌다. 줄에 매인 할아버지가 아이에게 끌려다니긴 하지만, 『풀덩이 아저씨』는 세대 간의 따뜻한 관계를 그려 낸다.

레이먼드는 『풀덩이 아저씨』가 자신의 마지막 그림책이 될 거라고 생각했다. 하지만 그는 2018년까지 일상생활에서 길어 올린 즐거운 일들을 잡지 <노인들>에 쓰고 그렸다. 이 중 일부를 모아 크라우드 펀딩을 받은 후 2015년 『소파에서 온 기록』을 출간했다. 에세이마다 작고 자유분방하게 끼적거린 연필그림이 곁들여져 있다.

이후 비슷한 책이 나왔다. 레이먼드는 오래된 연인 리즈가 파킨슨병과 치매로 고통받던 마지막 해에 짧은 단편 모음집을 작업했다. 레이먼드는 리즈가 2015년 10월 세상을 떠날 때까지 정성껏 리즈를 돌보았다.

이 모음집은 익살스러우면서도 서글프고, 고통스러울 정도로 솔직하다. 이 책은 산문, 자유시, (역시나 재치 있으면서도 애처로운) 연필 삽화로 이루어져 있다. 책은 그의 어린 시절과 명예 손자들의 기억을 아우르며, 노화와 죽음을 주제로 다룬다.

여전히 능숙하고 세심하게 고심한 흔적이 엿보이지만, 이 책의 그림은 그림책의 초벌 그림을 닮았다. 『풀덩이 아저씨』를 연상시키는 연재만화 형식도 포함되어 있다. 때로는 연필선이 너무 느슨하여 그저 암시적인 낙서처럼 보이기도 한다. 마치 우리의 삶처럼 그림도 기울어져 가는 것만 같다. 이 책의 제목은 『빛이 꺼질 시간』(2019)이다.

위
'어둠의 새벽' 장 첫머리 그림,
『소파에서 온 기록』, 2015

레이먼드는 1993년 영국문학학회 회원으로 선출되었다. 2017년에는 '북트러스트 일생의 업적 상'을 수상했고, 같은 해에 문학에의 헌신을 인정받아 대영제국 훈작사(역주: 특별한 공로가 있는 사람에게 주는 영국의 훈장)를 받았다. 어머니가 이를 보지 못한 것이 아쉽기만 하다. 에델은 분명히 레이먼드를 자랑스러워했을 것이다.

아래
조나단 브래디가 찍은
레이먼드 브릭스, 2011

1) John Walsh, 'Raymond Briggs: Seasonal torment for The Snowman creator', Independent, 21 December 2012.

2) Raymond Briggs, words by Nicolette Jones, Blooming Books, Jonathan Cape in association with Puffin Books, 2003, p. 11.

3) Ibid., p. 63.

4) Ibid., p. 12.

5) Nicholas Wroe, 'Bloomin' Christmas', The Guardian, 18 December 2004.

6) John Walsh, 'Graphic novelist Raymond Briggs appeals to the British public for help with his next project', Independent, 7 February 2015.

7) Blooming Books, op. cit., p. 13.

8) Raymond Briggs, 'My Writing Day': 'Raymond Briggs: "Fungus the Bogeyman took two years. The Snowman was light relief"', The Guardian, 11 March 2017.

9) Briggs quoted in Wroe, 'Bloomin' Christmas', The Guardian, 18 December 2004 and in Walsh, 'Raymond Briggs: Seasonal torment for The Snowman creator', Independent, 21 December 2012.

10) http://arts.brighton.ac.uk/alumniarts/briggs,-raymond

11) Blooming Books, op. cit., p. 12.

12) Sarah Hughes, 'Raymond Briggs: "Don't call me the king of Christmas. I don't like children, I try to avoid them"', The Observer, 20 December 2015.

13) Blooming Books, op. cit., p. 13.

14) Ibid., p. 52.

15) Ibid., p. 56.

16) Ibid., p. 57.

17) Ibid.

18) Briggs, 'My Writing Day': 'Raymond Briggs: "Fungus the Bogeyman took two years. The Snowman was light relief"', The Guardian, 11 March 2017.

19) Hughes, 'Raymond Briggs: "Don't call me the king of Christmas. I don't like children, I try to avoid them"', The Observer, 20 December 2015.

20) Walsh, 'Graphic novelist Raymond Briggs appeals to the British public for help with his next project', Independent, 7 February 2015.

21) From Briggs's annotated first edition of The Snowman, sold at auction for £12,000 at Sotheby's in London on 8 December 2014, in aid of the House of Illustration.

22) Charlotte Eyre, 'Illustrators recreate The Snowman for 40th anniversary exhibition', The Bookseller, 3 December 2018.

23) Blooming Books, op. cit., p. 105.

24) Blooming Books, op. cit., p. 165 and Wroe, 'Bloomin' Christmas', The Guardian, 18 December 2004.

25) Blooming Books, op. cit., p 223.

26) Ibid., p. 190.

27) Chris Powling, 'The Man behind THE MAN', Books for Keeps, 76, September 1992.

28) Blooming Books, op. cit., p. 116.

29) Raymond Briggs, 'No fridge, no freezer, no flush, no fone …', Notes from the Sofa, Unbound, 2015, p. 12.

30) Wroe, 'Bloomin' Christmas', The Guardian, 18 December 2004.

31) Blooming Books, op. cit., p. 276.

32) Ibid., p. 283.

33) Walsh, 'Raymond Briggs: Seasonal torment for The Snowman creator', Independent, 21 December 2012.

34) Decca Aitkenhead, 'Raymond Briggs: "There could be another world war. Terrifying, isn't it?"', The Guardian, 24 December 2016.

35) Blooming Books, op. cit., p. 204.

특별 도서목록

레이먼드 브릭스가 쓰거나 그린 책

『곰』 (줄리아 맥레이 북스, 1994)

『괴물딱지 곰팡 씨』 (해미쉬 해밀튼, 1977)

『괴물딱지 곰팡 씨』 팝업 북 (해미쉬 해밀튼, 1982)

『교회를 봐요』, 알프레드 더건 (해미쉬 해밀튼, 1961)

『구조 썰매』 (해미쉬 해밀튼, 1963)

『그럭저럭 괜찮은』, 아더 칼더마셸 (펭귄, 1962)

『근사한 코넷』, 바바라 커 윌슨 (해미쉬 해밀튼, 1958)

『금지된 숲과 다른 이야기들』, 제임스 리브스 (하인만, 1973)

『깡통 외국인 장군과 철의 여인』 (해미쉬 해밀튼, 1984)

『나를 위한 시』 4 & 5권, 키트 패트릭슨 (긴, 1968)

『네 인생의 시간』, 존 버닝햄 엮음, 레이먼드 브릭스 글 수록 (블룸스버리, 2003)

『누보라리와 알파 로미오』, 브루스 카터 (해미쉬 해밀튼, 1968)

『눈사람 아저씨』 (해미쉬 해밀튼, 1978)

『눈사람 아저씨』 음악이 삽입된 팝업 북, 론 반 데 미어와 함께 (해미쉬 해밀튼, 1985)

『더 많은 버트 이야기』, 앨런 앨버그 (퍼핀북스, 2002)

『더 플라잉 19』, 제임스 알드리지 (해미쉬 해밀튼, 1966)

『동화 모음집』, 버지니아 하빌랜드 엮음 (해미쉬 해밀튼, 1972)

『마더구스 트레저리』 (해미쉬 해밀튼, 1966)

『물덩이 아저씨』 (조나단 케이프, 2004)

『바람이 불 때에』 (해미쉬 해밀튼, 1982)

『바람이 불 때에』 레이먼드 브릭스가 각색한 희곡, 삽화 없음 (사무엘 프렌치, 1983)

『백조 왕자』 작가 미상 (넬슨, 1964)

『버트의 모험』, 앨런 앨버그 (퍼핀북스, 2001)

『불운한 윌리』 (해미쉬 해밀튼, 1987)

『불운한 윌리: 20년 후』 (해미쉬 해밀튼, 1988)

『붉은 남작 리히트호펜』, 니콜라스 피스크 (해미쉬 해밀튼, 1958)

『빛이 꺼질 시간』 (조나단 케이프, 2019)

『사라진 과학자』, 시드니 프랭크 스티븐스 (OUP, 1959)

『산타 할아버지』 (해미쉬 해밀튼, 1973)

『산타 할아버지의 휴가』 (해미쉬 해밀튼, 1975)

『새클턴의 장대한 여정』, 마이클 브라운 (해미쉬 해밀튼, 1968)

『석기시대 천재 소년 우가』 (조나단 케이프, 2001)

『소파에서 온 기록』 (언바운드, 2015)

『성을 봐요』, 알프레드 더건 (해미쉬 해밀튼, 1960)

『스티비』, 엘프리다 비퐁 (해미쉬해밀튼, 1965)

『신사 짐』 (해미쉬 해밀튼, 1980)

『양파 맨』, 알란 로스 (해미쉬 해밀튼, 1959)

『어린이를 위한 시 모음집』, 테드 휴즈 (파버 앤파버, 2005)

『에델과 어니스트: 진짜 이야기』 (조나단 케이프, 1998)

『외로운 비행사 린드버그』, 니콜라스 피스크 (해미쉬 해밀튼, 1968)

『원들을 넘는 법』, 메이블 에스더 애런 (메수엔, 1966)

『윌리엄의 신나는 외출』, 메리얼 트레버 (해미쉬 해밀튼, 1963)

『유리 섬의 위험』, 알란 로스 (해미쉬 해밀튼, 1960)

『이상한 집』 (해미쉬 해밀튼, 1961)

『작은 사람』 (줄리아 맥레이 북스, 1992)

『작은 바다오리: 손가락 놀이와 유아 놀이』, 엘리자베스 매터슨 엮음, 레이먼드 브릭스가 장머리 삽화를 맡고 데이비드 우드러프가 장식을 맡음. (펭귄 북스, 1969)

『장미꽃 주위를 돌자』 (해미쉬 해밀튼, 1962)

『지미 머퓌와 하얀 듀겐버그』, 브루스 카터 (해미쉬 해밀튼, 1968)

『짐과 콩나무 줄기』 (해미쉬 해밀튼, 1970)

『집 연구서』, 클리포드 워버튼 (보들리 헤드, 1963)

『처음으로 에베레스트에 오르다』, 쇼웰 스타일스 (해미쉬 해밀튼, 1969)

『초보 선원 세 명 이야기』, 이안 세래일리어 (해미쉬 해밀튼, 1970)

『축제』, 루스 매닝샌더스 엮음 (하인만, 1972)

『침몰한 모니』, 알란 로스 (해미쉬 해밀튼, 1965)

『코끼리와 버릇없는 아기』, 엘프리다 비퐁 (해미쉬 해밀튼, 1969)

『크리스마스 책』, 제임스 리브스 엮음 (하인만, 1968)

『피 파이 포 펌: 전래동요 그림책』 (해미쉬 해밀튼, 1964)

『피터와 픽시: 콘월 지방 민담과 동화』, 루스 매닝샌더스 엮음 (OUP, 1958)

『피터의 바쁜 날』, A. 스테판 트링 (해미쉬 해밀튼, 1959)

『하얀 땅』 (해미쉬 해밀튼, 1963)

『한밤중의 모험』 (해미쉬 해밀튼, 1961)

『해미쉬 해밀턴의 거인 책』, 윌리엄 메인 엮음 (해미쉬 해밀튼, 1968)

『해미쉬 해밀턴의 마수 책』, 루스 매닝샌더스 엮음 (해미쉬 해밀튼, 1965)

『해미쉬 해밀턴의 신화와 전설 책』, 제싱스 호프심슨 엮음 (해미쉬 해밀튼, 1964)

『휘파람 부는 루푸스』, 윌리엄 메인 (해미쉬 해밀튼, 1964)

레이먼드 브릭스가 참여한 책

『동그란 지구의 하루』, 안노 미쯔마사 기획, (해미쉬 해밀턴, 1986) : 전 세계 일러스트레이터 10명 중 한 명으로 참가, 눈 오는 날의 제임스 소년에 대해 여덟 장을 그림.

관련 서적

『눈사람: 원작에서 영감을 얻은 새로운 이야기』, 레이먼드 브릭스와 마이클 모퍼고, 로빈 쇼 그림 (퍼핀북스, 2018)

『블루밍 북스』, 레이먼드 브릭스 선집, 니콜레트 존스와 조나단 케이프 해설, 퍼핀북스와 제휴 (2003)

『영국 그림책의 세계』, 이쿠코 모토키 엮음 (코린샤 출판, 1998)

레이먼드 브릭스 관련 신문과 잡지 기사

니콜라스 로에, '젠장할 크리스마스', <더 가디언>, 2004.12.18.

데카 에이켄헤드, '레이먼드 브릭스: "또 다른 세계대전이 있을 수 있지요. 정말 끔찍하지 않나요?"', <더 가디언>, 2016.12.24.

레이먼드 브릭스, '내가 참된 작가가 되고 싶은 이유', <더 가디언>, 2002.11.2.

레이먼드 브릭스, '레이먼드 브릭스: "『괴물딱지 곰팡 씨』는 2년이 걸렸어요. 『눈사람 아저씨』는 가벼운 기분전환이었어요."', <더 가디언>, 2017.3.11.

레이첼 쿠크, '다 큰 아이, 늙은 재수탱이와 여전히 원기 왕성한 사람', <더 옵저버>, 2008.8.10.

로라 바넷, '어떻게 만들었을까: 『산타 할아버지』의 레이먼드 브릭스', <더 가디언>, 2014.12.16.

루이스 린드-튜트, '"처음에는 눈사람과 크리스마스를 연관 짓는 것에 반대했어요.": 상징적인 어린이책 캐릭터를 만들어 가는 레이먼드 브릭스', <아이뉴스>, 2017.12.4.

리처드 웨버, '레이먼드 브릭스: "나는 크리스마스를 좋아하지 않아요. 아무것도 아닌 일에 소란을 떨 뿐이죠."', <더 가디언>, 2014.12.19.

린다 크리스마스, '레이먼드 브릭스: 눈사람 아저씨에 대해 털어놓다', <더 가디언>, 1978.9.7. <가디언 아카이브>에서 2016.9.7. 재발행

벤자민 세처, '레이먼드 브릭스: "나는 행복한 결말을 믿지 않아요."', <더 텔레그래프>, 2007.12.24.

사라 휴스, '레이먼드 브릭스: "크리스마스의 왕이라고 나를 부르지 마세요. 나는 아이들을 좋아하지 않고, 피하려 들었어요."', <더 옵저버>, 2015.12.20.

앨리슨 플루드, '죽음을 정면으로 바라보는, 레이먼드 브릭스의 마지막 책 올해 출간 예정', <더 가디언>, 2019.2.27.

이안 잭, '영국인 예술가의 초상', 노트북, <인디펜던트>, 1998.10.3.

조안나 캐리, '괴물딱지답게 사랑하는', <더 가디언>, 2003.12.6.

존 왈시, '그래픽 노블 작가 레이먼드 브릭스가 다음 프로젝트를 위해 영국 대중에게 호소하다.', <인디펜던트>, 2015.2.7.

존 왈시, '레이먼드 브릭스: 『눈사람 아저씨』 창작자의 계절적 고뇌', <인디펜던트>, 2012.12.21.

크리스 파울링, '『작은 사람』 뒤의 사람', <북스포킵스> 76호, 1992.9.

팀 다울링, '레이먼드 브릭스: 눈사람, 괴물딱지와 우유 배달부 리뷰 - 기이한 삶을 제때 살펴보다', <더 가디언>, 2018.12.31.

1934년 1월 18일 윔블던에서 어머니 에델 (전직 귀족집의 가정부)과 아버지 어니스트(우유 배달부) 사이에 레이먼드 레드버스 브릭스가 태어남.

1939년 도싯의 플로, 베티 이모 집으로 잠시 피신함.

1945년 러블리시 그래머 학교에 입학 허가를 받음.

1949-1953년 윔블던 미술학교에서 미술을 전공함.

1953년 센트럴 스쿨 오브 아트에서 타이포그래피를 공부함.

1953-1955년 영국 통신 부대에서 2년간 제도사로 복무함.

1955-1957년 슬레이드 미술대학에서 공부함.

1957년 전문 일러스트레이터로 일하기 시작함.

1958년 처음 그림 작업한 책 『피터와 픽시』가 출간됨.

1961년 처음 글 그림 작업을 같이한 『한밤중의 모험』과 『이상한 집』을 출간함.

1961년 서섹스 웨스트메스턴에 집을 구입함.

1961-1986년 브라이튼 미술학교에서 시간강사로 일러스트레이션을 가르침.

1963년 진 타프렐 클라크와 결혼함.

1964년 『피 파이 포 펌』으로 케이트 그린어웨이 상 후보에 오름.

1966년 『마더구스 트레저리』로 케이트 그린어웨이 상을 수상함.

1969년 『코끼리와 버릇없는 아기』를 출간함.

1971년 어머니 에델이 세상을 떠남. 9개월 후 아버지 어니스트도 위암으로 사망함.

1973년 아내 진이 백혈병으로 세상을 떠남.

1973년 『산타 할아버지』를 출간, 두 번째로 케이트 그린어웨이 상을 수상함.

1974년 프랑스, 스코틀랜드, 라스베이거스(미국도서관협회 학회 참석)로 여행함.

1975년 『산타 할아버지의 휴가』를 출간함.

1975년경 40년간 연인이 된 리즈를 만남.

1977년 『괴물딱지 곰팡 씨』를 출간함.

1978년 『눈사람 아저씨』를 출간함.

1979년 『눈사람 아저씨』로 미국 보스턴 글로브-혼북 상, 네덜란드 실버펜 상, 이탈리아 신진 비평가 상을 수상함.

1980년 『신사 짐』을 출간함.

1982년 『바람이 불 때에』를 출간함.

1982년 <눈사람 아저씨> 애니메이션 영화가 4번 채널에서 방영됨. BAFTA에서 최고의 어린이 프로그램 상(엔터테인먼트/드라마 부문)을 수상함.

1983년 피터 살리스와 브렌다 브루스가 함께한 <바람이 불 때에> 라디오 드라마가 방송되어, 방송언론조합상 최고의 라디오 프로그램 부문에서 수상함. 라디오 드라마 방송 다음 날 BBC 옴니버스 TV 다큐멘터리가 방영됨.

1983년 화이트홀 극장의 웨스트엔드에서 켄 존스와 패트리샤 루틀레지 주연의 <바람이 불 때에> 연극이 상영됨.

1984년 『깡통 외국인 장군과 철의 여인』을 출간함.

1985년 하워드 블레이크가 작곡하고 알레드 존스가 부른 '하늘을 걷고 있네(Walking in the Air)'가 차트 정상에 오름.

1986년 페기 애쉬크로프트와 존 밀스가 녹음한 <바람이 불 때에> 애니메이션 영화가 개봉함.

1991년 멜 스미스가 녹음한 <산타 할아버지> 애니메이션 영화가 개봉함.

1992년 『작은 사람』을 출간, 쿠르트 마슐러 상을 수상함.

1992년 영국 북어워드에서 '올해의 어린이책 작가'로 선정됨.

1993년 영국문학회 회원으로 선출됨.

1994년 『곰』을 출간함.

1997년 런던 피콕 극장에서 <산타 할아버지> 공연이 막을 올림.

1998년 『에델과 어니스트: 진실한 이야기』를 출간함. 영국 북어워드에서 올해의 그림책 상을 수상함.

1998년 <곰> 애니메이션 영화가 개봉함.

1998-1999년 일본에서 순회전 '영국 그림책의 세계'가 열림. 1998년 다른 일러스트레이터들과 함께 일본을 방문함.

2001년 『석기시대 천재 소년 우가』를 출간함. 스마티스 어워드에서 어린이들의 투표로 은메달을 수상함.

2003년 영국 맨 섬의 50펜스 동전에 『눈사람 아저씨』 삽화가 들어감. 동전에 채색 그림이 들어간 것은 처음임.

2003년 레이먼드의 선집이자 연구서인 『블루밍 북스』(니콜레트 존스 씀)가 출간됨.

2004년 『물덩이 아저씨』를 출간함.

2004년 <괴물딱지 곰팡 씨> 애니메이션 영화가 개봉함.

2004년 로열 메일에서 『산타 할아버지』 우표를 출시함.

2005년 차일드라인 20주년을 기념하는 『눈사람 아저씨』 우표를 로열 메일에서 출시함.

2008년 카네기 상(1955-2005) 50주년 기념식에서 『산타 할아버지』(1973)로 최고의 수상자 10명에 이름을 올림.

2008년 4번 채널의 어린이책 관련 다큐멘터리 3부작 <그림책>에 등장함.(2부: '우린 이제 여섯 살이야.')

2012년 『눈사람 아저씨』 30주년을 기념, 크리스마스이브 속편 <눈사람 아저씨와 눈강아지>, 그리고 레이먼드 브릭스 다큐멘터리가 방영됨.(<눈사람 아저씨는 어떻게 되살아났나?>)

2012년 영국 만화 부문 명예의 전당에 첫 인물로 선정됨.

2014년 『곰』(1994)으로 어린이문학협회가 주는 포닉스 그림책 상을 받음.

2015년 수년간 파킨슨병을 앓던 리즈가 10월 세상을 떠남.

2015년 크라우드 펀딩을 받아 『소파에서 온 기록』을 출간함.

2015년 스카이 TV 미니시리즈 3부작으로 만들어진 <괴물딱지 곰팡 씨>가 방영됨. 티모시 스펄이 곰팡 씨를, 빅토리아 우드가 세탁소 이브 역을 맡음.

2016년 브렌다 블레신과 짐 브로드벤트가 목소리를 맡은 <에델과 어니스트> 애니메이션 영화가 BBC 1번 채널에서 상영됨.

2017년 2월 북트러스트 일생의 업적 상을 수상함.

2017년 6월 여왕 탄신일 기념 대영제국 훈작사를 받음.

2018년 『눈사람 아저씨』 출간 40주년. 이를 기념하려고 여러 일러스트레이터가 그린 헌정 작품과 레이먼드의 원작 그림을 브라이튼에 전시하여, 서섹스 어린이 병동을 위한 성금 1만 파운드를 모금함.

2018년 12월 31일 BBC 2번 채널에서 다큐멘터리 <레이먼드 브릭스: 눈사람, 괴물딱지, 그리고 우유 배달부>가 방영됨.

2019년 『빛이 꺼질 시간』을 출간함.

감사의 말

레이먼드 브릭스는 16년 전 함께 작업할 때나 지금이나, 그의 작품을 활용하도록 허락하고, 무한한 관대함과 인내심을 보여주었다. 우리의 모든 질문과 요청에 응한 것은 물론, 두 집의 다락방과 찬장을 살펴 보물을 발견하는 특권도 누리게 해주었다. 레이먼드의 가족과 이 모든 것을 가능하게 해준 레이먼드의 조수 톰슨에게도 감사를 표한다.

템스&허드슨의 로저 토프, 앰버 후사인, 줄리아 맥켄지에게 감사를 전한다. 그들은 이 프로젝트를 능숙하고 성실하게 살펴 주었다. 디자인을 맡은 데레사 밴들링에게도 감사드린다. 또한 플럼튼과 웨스트메스턴 원정대의 근사한 동료가 되어 준, 섬세한 편집자 클라우디아 제프에게도 감사를 표한다. '하우스 오브 일러스트레이션'의 올리비아 오마드는 용기와 전문성으로 우리를 도와주었다. '하우스 오브 일러스트레이션'의 동료 마리나 이노우에와 케이트 네언과 함께, 미래를 대비해 레이먼드의 원작 다수를 보존해 주어서 깊이 감사드린다.

레이먼드의 작품을 찍어 준 사진가 저스틴 파이퍼거의 실력은 우리를 기쁘게 해주었다.

레이먼드의 편집자 줄리아 맥레이, 동료 예술가 포시 시몬드, 스티브 벨과 크리스 리델, 비평가 존 왈시, 이안 잭, 필립 헨셔, 블레이크 모리슨과 크리스 파울링에게 큰 도움을 받았다. 그들은 레이먼드와 그의 작품에 대해 연구하여 통찰력 있는 의견을 제시해 주었다.

자료 사용을 허가해 준 출판사인 펭귄 랜덤하우스와 줄리아 맥레이 북스에도 감사를 전한다. 원만한 계약을 위해 힘써 준 저작권 에이전시의 힐러리 델러메레에게도 고마움을 표하고 싶다.

개인적으로 SP에이전시의 대단히 창의적인 아비가일 스페로우와 필리파 페리에게 많은 도움을 받았다. 마지막으로 모든 방면에서 '훌륭한' 니콜라스, 레베카, 라우라 클레에게 고마움을 전하고 싶다.

사진 출처

따로 출처 표시가 되지 않은 경우, 모든 도판은 ⓒ레이먼드 브릭스의 작품이며 레이먼드가 기꺼이 허락해 주어서 도판으로 실렸다.

4, 8, 11, 19, 20(a&b), 24, 26(a), 27(a), 31, 32, 33(l&r), 34(a&b), 35, 36, 37, 38(a&b), 39, 40-41, 42-43, 44, 45, 46-47, 49(a&b), 50, 52, 54-55, 56, 58, 59, 68, 77, 78-79, 85(a), 90, 91, 98, 99, 102, 103쪽 사진 ⓒ저스틴 파이퍼거

14쪽: 장 시메옹 샤르댕, <젊은 여교사>, 1737년경, 유화, 61.6 x 66.7센티, 내셔널 갤러리, 런던. 25쪽: 디에고 벨라스케스, <오스트리아의 마리아나 초상화>, 1652-1653년, 유화, 234.2 x 132센티, 프라도 미술관,

마드리드. 80쪽: 피테르 브뢰헬, <아이들의 놀이>, 1560년, 참나무 판, 116.4 x 160.3센티, 미술사 박물관, 빈.

105쪽 사진 ⓒ조나단 브래디

레이먼드 브릭스의 『에델과 어니스트』는 랜덤하우스 그룹의 허가를 받아 1999년 조나단 케이프에서 재출간되었다. 『신사 짐』도 랜덤하우스 그룹의 허락을 받아 2008년 조나단 케이프에서 재출간되었다. 앨런 앨버그와 레이먼드 브릭스가 합작한 『더 많은 버트 이야기』는 2002년 퍼핀북스에서 재인쇄했다.

도와주신 분들

니콜레트 존스는 작가, 비평가이자 방송인이다. 20년 이상 <선데이 타임>지에서 어린이책 편집자를 맡았으며, 레이먼드 브릭스와 공동작업을 통해 2003년 그의 작품 선집 『블루밍 북스』를 출간하였다. 또한 니콜레트는 『플림솔 센세이션: 바다에서 생명을 구하는 위대한 캠페인』(라디오 4번 채널에서 금주의 책으로 선정)으로 상을 탔으며, 『문장의 기록: 13세가 되기 전 읽어야 할 100가지』(2020)를 엮기도 했다. 니콜레트는 헨리 펠로우 장학 프로그램으로 예일대를 졸업했으며, 왕실문학펀드 장학 프로그램으로 UCL과 킹스 칼리지 런던에서 수학했다. 그녀의 아버지는 레이먼드처럼 예술가이자 슬레이드 미술대학에서 공부한 교수였다.

www.nicolettejones.com

퀜틴 블레이크는 영국에서 가장 뛰어난 일러스트레이터 가운데 한 명이다. 20년 동안 왕립예술대학에서 학생들을 가르쳤다. 1978년부터 1986년까지는 일러스트 학과의 학과장이었다. 2013년에는 일러스트 분야에 공헌한 공로로 기사 작위를 받았다. 2014년에는 프랑스 정부에서 레지옹 도뇌르 훈장을 받았다.

클라우디아 제프는 다년간 책표지, 잡지, 그리고 어린이책에 일러스트를 의뢰해 온 아트 디렉터이다. 퀜틴 블레이크와 함께 '하우스 오브 일러스트레이션' 갤러리를 설립했으며 현재 부회장을 맡고 있다. 2011년부터 퀜틴 블레이크를 위해 크리에이티브 컨설턴트로 일하고 있다.

일러스트가 나오는 페이지는 기울여 썼습니다.

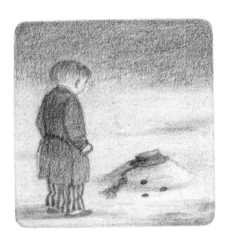